U0017689

當珍珠遇見茶

春水堂36道百年經營的思考

劉漢介———

著

目錄

Part 1

一碗人情——重新認識茶

Part 3

秋山不老——百年經營的想法

飲龢食德的台茶志業家精神

李仁芳

茶氳花盦秋山堂，幾曾著眼看侯王。喝茶，也可以不只是喝一口茶。

茶是生活、是文化，也是產業。茶生活，茶文化，無論綠白青紅黑，台灣茶肯定世界拔尖。

從風土條件、茶山產地、製茶師匠、茶飲空間，一直到事茶人、茶會雅集，尤其近年來在台灣的發展，可謂風雲薈萃，璀璨萬千。但說到茶產業，那就不一定了。

台灣城鄉到處咖啡屋空間遍立，台北市就有兩千五百家以上，人口密度比肯定列名世界前茅。近年台灣生活產業大舉西進大陸，其間也有高舉咖啡大旗的。咖啡事業，在兩岸均火紅燎原。以產業面聲勢來說，海峽兩岸，茶的潛力應該尚未真正發揮，不用說更進一步將「茶煙永日香」飄向全世界各地城鄉。今日思考「傳產維新，詠茶成金」，不免想起「當年」的榮光。

台茶曾讓英倫女王驚艷，也曾進獻大和皇室。就是當下現在，也屢屢讓來台法蘭西米其林三星級廚師搖頭晃腦，閉目品飲忘我。傲慢的巴黎精品奢華時尚品牌ＬＶ，也低頭謙遜地拍攝台北食養山房的茶席微電影，放在法國巴黎總公司官網的生活風格篇裡，對台灣的茶生活、茶文化推崇不已。

台茶風土基因的尊貴性殆無疑義，就看氏子後裔如何看重，如何進一步發揚。

春水堂三十年前起家台中。以小壺泡的深厚茶工夫法度為基礎，創新演化引申各式冷飲茶、泡沫茶、珍珠茶；無論春水秋山，同樣茶好花真。對青年與庶民大眾推介新時代的茶生活、茶文化提案。日漸波湧壯濶，終而風行全台，蔚為風潮。春水堂可以說是走在台灣茶產業創新前緣，一直往前試探摸索可長可久的營運模式。

劉先生在本書中敘說自己的茶專業，以及他個人對春水堂事業體「創業垂統」，希垂百年的心志。種種志業作為，隱隱然完全符合「專業權／治理權／財產權，三權相合者強，相離者弱，相背者亡」的「厚基組織三權論」思維。書中也傳達出他事業經營如同生活一樣的

理念，必須忠於自己的原則，忠於核心價值。不管情況如何。他認為，只追求眼前的回報，永遠是短視的。

他要求在紀律下成長，嚴格平衡自己的直覺；只追尋與核心能耐相關的創新，不安於現狀；一直尋找新觀點，不期望萬靈丹；躬身力行，拒絕讓別人定義自己，以真實的經驗啟發同仁；堅持自己的價值觀，確信這就是他一切的根基；信任員工，給他們可以成功的工具；設計讓同仁可以將一生「田園某仔」託付事業體的治理與產權體制；做出艱難的選擇，但更看重如何執行；心懷相信。

春水堂、秋山居，三十年立業，卻已然隱現百年創業垂統。「詩書萬卷，茶酒千觴，幾曾著眼看侯王」的氣概與心法，這，顯然是一種在生活與事業間、在人本與獲利間保持平衡，深具東方「飲龢食德」氣質的志業家精神。（作者為前政治大學創新管理教授）

從台灣到世界，珍奶創新啟示錄

吳翰中

自從在《美學CEO》一書中寫了許多世界設計創新經典後，最常被問到，「台灣是否也有世界經典案例？」

有的。我的答案是：誠品、鼎泰豐和春水堂。誠品重新設計書店場域精神，鼎泰豐提供工藝級美食服務，那春水堂呢？

當巴黎、紐約與倫敦開起一家家珍珠奶茶連鎖店，連速食界龍頭麥當勞二〇一二年六月也開始在德國賣起珍奶，美國繞舌珍奶MV「BOBA LIFE」在網路瘋狂流傳，足以證明台灣在飲食文化上的創新，的確有其世界影響力。一九八七年，春水堂發明了珍珠奶茶，而今，它可說是地表上繼可口可樂之後，再一次橫掃世人脾胃的無國界「時尚飲品」。

劉先生這本書帶著你我回到創新的時空現場，走過這條時光隧道，經歷的不只是春水堂創立三十年來的光景，更是長達數千年來，茶飲與庶民生活交織而成的獨特生活脈絡。然而，在全球瘋珍奶的背後，還有深遠的文化意義。

一杯珍珠奶茶代表的，不只是台灣當代多元文化拼貼的縮影，更是宋朝文明鼎盛時代飲茶方法的復刻；不只是愛茶文人雅士眼中離經叛道的破壞式創新，更在經由時空流轉後，加上對茶生活美學的理解與品質堅持，例如紅茶高達四公分的泡沫和冰，以及珍奶甜度要十六度的飽滿味蕾，成為台灣影響世界飲茶文化的當代表率。

珍奶的誕生是創新，也是復興；是反叛，也是經典，把時間拉長來看，這何嘗不是珍奶美麗的誤會。

這本書的問世，對於台灣文化創意產業發展也有嶄新的啟示。春水堂把一門茶藝經營成生意，再創文化意義，正是當代文創產業的經營典範。原來三十年前，台灣這座島嶼上就有文創產業，就有美學 CEO。而透過春水堂，更讓你我明白，「人之所欲，千古盡同」，若

想做服務型態或產品上的創新，從昔日的生活史裡，就有許多足供發想的源頭。

衷心推薦這本難能可貴的跨人文與管理的著作，它總結了春水堂邁向百年企業的經營理念與哲學，同時更站在台灣茶業三百年歷史基礎上，回顧幾千年飲茶文化的流轉。文創產業要發光發熱，正如他身體力行三十年後的感言，「慢慢來，比較快。」（作者為《美學 CEO》一書共同作者）

是趣味，更是品味

高承恕

接到漢介的電話，知道他要出新書了，的確是喜出望外。回頭想一想，這三十年與春水堂還真有不解之緣。更高興中國茶飲的新頁終於以細緻的文字做成了記憶，一份許許多多人們的共同記憶。可以細嚐，可以品味。

第一次走進春水堂是三十年前的一個午後。那時在四維路上有家在台中算是小有名氣的牛肉麵館，中午吃完麵，覺得口味稍重，友人建議旁邊有家紅茶店，去喝一杯消消暑氣。那一杯滿是泡沫的冰涼紅茶至今印象鮮活。當下不但覺得茶香撲鼻，更覺得創意新鮮，原來茶也可以這樣喝。一條老巷子，一家不起眼的小店，一位堅持理想的主人，開啟了台灣茶飲的新文化。

若干年後，珍珠奶茶以及各式茶飲已經不知不覺變成了我們日常生活的一部分，年輕朋友雖然不知其典故，但是人手一杯，一份簡單的幸福就在其中。我不識茶道，但對這樣一種現象頗感好奇。多年之後，在逢甲大學EMBA的課堂中找到了答案。

二○○七年我在文化創意班授課，前面兩週就有注意到在教室的兩點鐘方向，坐著一位淡定而專注的中年學生，眼神帶著反思。後來知道這位從不遲到、從不缺課、博學多聞的學生就是春水堂的主人劉漢介先生。課堂裡他認真學習，課餘交談，發現他對茶道、文學、歷史、藝術皆有獨到的用心。一杯茶的背後是經營管理，更是生活哲學。

文化是傳統，創新則是立基於傳統的突破。春水堂就是這樣的實踐。漢介對理想的追求與成功的典範不容易複製，但他的茶、他的書卻是一種啟發。是趣味，更是品味。（作者為逢甲大學董事長、EMBA講座教授）

老台中的回憶與期待

劉克襄

年輕時經常騎單車經過四維街，那時正是春水堂開始發跡的年代。我買了泡沫紅茶，嘴裡含著一根塑膠管，只圖暢快地吸飲，尚不知這個以飲茶起家的店面，日後會成為台灣重要的知名飲品企業。我更不知道，來自菜市場的傳統粉圓即將到來，跟這間店的紅茶，撞擊出世界最熱賣的冷飲。

三十年後，我再回到四維街，春水堂的發源餐廳繼續是我最愛走訪的店面。我常在那兒約會聊天，兼及閒聊此間的人文歷史。但更多時，獨自在此遊蕩，在繁華熱鬧過後的靜寂街道，揣想著興建珍珠奶茶博物館的可能。台中老城有很多美好，四維街當年成為泡沫紅茶聖地，絕對是老台中一段輝煌歷史的產物。珍珠奶茶則把此一風華具體結晶而出。這本書的出現，應該是春水堂興建此館的第一塊磚吧。（作者為知名作家）

珍奶魅力席捲全球

賴瑟珍

我對台灣茶有一種特殊的情感，唯獨從小不太喜歡吃粉圓，由台灣茶與粉圓變身的珍珠奶茶結合了我的最愛與不愛之後，竟然就成為名聞中外的茶飲。春水堂用「珍珠奶茶」將台灣意象成功打進國際市場，對推動台灣觀光貢獻厥偉。

茶飲文化至今五千年，台灣這些年的茶飲革命是由台中春水堂掀起巨波，現在台灣到處看得到珍珠奶茶，最早的推手就是春水堂。我個人雖然佩服劉漢介先生，卻也擔心最具台灣人情味的台灣茶湮沒在年輕茶飲的洪流中，讀完劉先生的書總算安下心來。我很喜歡純喝茶，因為茶在台灣有特殊的意涵。早期的奉茶文化，代表一種純樸厚實的台灣精神，當你走訪台灣各地茶山，看到農夫烈日下種茶、採茶，汗珠中的笑顏，總能撫慰疲憊的心靈，品啜每一口茶的同時，也能感受到滿山的綠意風情。為了讓國內外旅人體驗台灣茶山之美，我在交通

部觀光局局長任內特別辦了「台灣挑ＴＥＡ」活動，推廣坪林包種茶、新竹峨眉東方美人茶、魚池阿薩姆紅茶、阿里山高山茶、瑞穗蜜香紅茶五種茶道，想要傳遞的正是這種珍貴的台灣人情與純善品質。

對春水堂的印象是二〇〇一年六月我在擔任觀光局副局長時，與當時的台灣觀光協會會長嚴長壽先生一起赴香港推廣觀光，我們邀請到名歌手陳昇、鼎泰豐及春水堂參加在港麗酒店的游泳池畔舉辦的別開生面推廣會，受到香港媒體及旅遊業界激賞。當時小籠包名氣大於珍珠奶茶，但是我還記得珍珠奶茶受到大家乃至飯店上下員工的狂愛，一時珍奶席捲香港甚至遠征歐洲，展現一種擋不住的珍奶魅力。對於我這樣喜歡道地台灣茶的人，雖然無法想像，總覺得春水堂背後的推手定然不簡單。

讀了劉先生的著作，益發驗證我的想法，劉先生不只深諳茶史、茶道，文學素養亦佳，同時還是企業經營的高手，難得的是他將春水堂經營過程完全分享，朝百年老店經營方向自許，無私地培養茶人，並以發揚茶文化為己任。劉先生除了愛茶、愛書，還是一個懂生活而孝順的人，看了他為圓父親重返三合院的心願，在南投國姓鄉覓地重建三合院，讓老父感動

落淚的場景，讀時讓人悸動不已。

現在，台灣到處看得到珍珠奶茶、茶飲店，年輕人更容易從生活中親近台灣的好茶。這也讓我懷念起早年台灣茶全盛時期，迪化街戶戶飄香，外銷市場活絡，車水馬龍，造就許多百年茶商的歲月。如今迪化街也在年輕一代的投入下，成為老街新力，很期待劉先生的「發光哲學、燈籠理論」照亮台灣茶世界，除了繼續帶領春水堂邁向百年老店，並以其獨到的創意魅力，引領更多國內外的朋友走進台灣茶的世界。

從書中看到劉漢介喜愛蘇東坡的「定風波」，在他心裡，「浮名不如一杯茶」，對於這樣至情率性的人，其著作自有許多可觀可學之處。我更喜歡秋山堂的「一點鍾情寄秋山」，劉先生本於茶人的使命，讓秋山堂不計盈虧保留了這塊傳統茶品文化空間，讓台灣茶的苗可以生生不息。謹以此序向劉先生的茶人情操致意。（作者為台灣旅遊交流協會主委）

打開歷史抽屜，找出百年的經營思考

簡士超

你一定喝過珍珠奶茶，特別是春水堂的珍奶。不知你有沒有注意，春水堂裡的桌椅都是實木。乍看或許並不起眼，但第二眼，就能看出其厚實質感、細膩紋理等素樸之美。恍然之間，或許直覺到實木的質感與珍奶茶香的口感是一致的。

這是設計嗎？不！看完本書，你將了解，這一切五感搭配出來的珍珠奶茶是作者打開茶歷史的抽屜，看到未來的經營思考。實木桌椅隨著歲月痕跡，越見生命的素樸之美，可以超越時間限制。「人有恆產，才有恆心」，桌椅的小恆產也應驗了百年經營的思考。

這是一本不要一次就看完的書，最好趨身到春水堂（或秋山堂更好），一次看二十頁，細細地紮根研究。設計ＬＶ櫻桃包的藝術家村上隆相信：「只要不斷地學習歷史，就會越來

越自由……不只是藝術的世界，每個業界都有脈絡，開關脈絡的歷史抽屜，就可以產生價值與流行。」這本書是作者無私的分享。在行銷上，溝通分成語言、非語言的溝通，雖然本書是語言的描述，但其所承載的非語言魅力，包括五感品味與心態品格，有限頁數難以言盡。

所以不要快速看完，品著茶，慢慢來，比較快！一杯春水堂珍奶，看澈傳統河洛文化美麗的未來。

細究歐洲的精品邏輯，頂尖時尚品牌，如 Hermes、Chanel、Dior、Cartier 等都是當年歐洲皇宮貴族的日用品，經過工業革命、工藝運動交互作用，產生平民化趨勢的市場產物。

貴族日用品商品化、再品牌化，就是百貨公司最重要策略性利潤的來源，全球都一樣！這般由貴族日用品、進而品牌化的路我們並未走過。我們有「員外文化」，但沒有走過平民化到品牌經營的路，無異斷了自己源流，而滙流進了歐洲的大流。

科技島已經是台灣國際形象的定位，科技經濟的發展也帶出文化創意產業的需求，就像工業革命遇見工藝運動一樣，是否有重新出發機會？本書帶出來的訊息是可能的！

作者本身從裡到外，就宛如一個員外，好善佈施，將員外文化精緻的五感與眾人分享，也走出了由員外生活用品，經過解構重組商品化、再品牌化的行銷演化路。當春水堂珍奶在百貨公司裡遇見 Chanel 2.55 經典包時，你不覺得有點悸動嗎？期待更多人能依循本書的精神，創造更多員外文化的其他類別品牌，使百貨公司樓層的台灣佔有率能再提高，年輕一代才有更好機會。「科技創新靠擴散，文化創意靠釋放」，這是劉員外的心得。

本書堪稱台灣原生版「美感生活化」的運動之一。百年乎？漢寶德將美分成裝飾美、古典美、精緻美、素樸美，其中素樸美的精神境界最高。從古到今，美的產品誰不喜歡？品牌之美正是春水堂百年經營的思考之一，而劉員外經營品牌就如同 craft 一樣。（作者為逢甲大學行銷學系專任副教授、前 EMBA 執行長）

慢慢來，比較快！

距離第一次出版茶書足足有三十年，萬萬沒想最早從一本東方的茶藝，後來變成一門世界的生意。一九八二年寫《中國茶藝》，談茶的文史面、製造及運用。以此為據，展開茶的演繹、推廣，改變了飲茶的型態，相對帶來的生意，也足足忙了一段人生最精良的歲月。而這三十年的實踐，就在本書的脈絡中。

前作是一本極為普通的茶藝書，在茶藝初崛起的階段，算是應世之作，引經據典，借題發揮，然卻看不到想法，無關經營，更談不上策略與學術，頂多是一本工具書而已。

後來在茶葉及興趣熱點上，很想再出版一本台灣半發酵茶的探索之書，書名方向有著落，然因經營之忙碌，竟然連日記都變成週記及月記，遑論出書。因通訊的需求，內部發行茶訊，

每月皆需為開卷立言，講一些理念，說一些做法，建構一些共同觀點，好讓茶的專業更順遂。數年下來，累十萬餘言，範圍極大，話題駁雜，若真有可取之處即記錄了一些真實的人事物。匆匆竟然三十年，舉目堪驚，社會變遷，商業結構變化極大，茶產業更與昔不同。

尤其冷飲茶中的珍珠奶茶，是我們百種商品中的一項，研發之初，不過是為了增加商品的豐富內涵，加入了地方小吃粉圓，在標準作業化的過程中，賦予它適當的甜度——幸福的十六度，並要求夏冬有三比七、四比六的黃金冰比，在同時，中藥材的枸杞子、膨大海、咸豐草也加入了，最看好的愛玉檸檬茶在排行榜中領先，無奈有意種花花不開，無心插柳柳成蔭，因有喬丹的加持、張學友的偏愛，珍珠奶茶居然變成世界性，炙手可熱之新貴，各類經營型態皆有，百花爭鳴，萬鳥齊飛。品牌已國際化者，不勝枚數，本土品牌多如繁星，身為新潮流的引航者，這三十年的創意過程在茶訊中留下了紀錄。這裡有產業發展的痕跡，也有個人對茶藝真情的剖析，任其埋沒殊為可惜，是以增補編輯成冊，只圖在泛泛人生中，做件有意義的事。

時值創業三十年，春水堂從台中四維路的八坪小店，長成五個品牌、百家門市、員工千人的規模，遠遠超出三十年前的期待和想像。當中或有二、三分運氣，相信另外七分來自對專業的堅持，以及穩紮穩打的態度。

春水堂的發展從來不為「把市場做大」。春水堂提供有環境、有品質、有服務的多元冷飲體驗，把茶工藝精神的固執與堅持保留在秋山堂。經營二十年後，組織上出現發展瓶頸。每位員工個性、特質不同，有人技術好、慣性操作穩定，但個性較內向、對外溝通比較不突出，在升遷上吃虧，因此進一步決定發展外帶為主、茶吧型態的「茶湯會」，讓技術面強的同仁有不同型態的舞台發揮。

輕食館的概念則出現在二〇〇九年前。「不賣火鍋、不賣快炒」，是我的堅持，也讓我的茶館午後三點後還有生意。在茶飲上面，自覺開發工作已經做足，茶食仍有很多空間。冷飲茶配輕食最恰當，而不是重口味的麵食跟滷味。為了一探大眾接受度，二〇一二年底在台北開了第一家春水堂的輕食館瑪可緹（Mocktail），除了幾款茶飲，主要是西式口味的簡單餐食，以及茶的冰淇淋。目前尚處實驗階段，但我深信這會是春水堂打進國際的重要方向。

預計二〇一二年底正式營運、位於南投國姓的秋山居，則是結合茶藝、美食、溫泉、養生的內涵，希望重現宋代四藝生活的情調與氛圍，讓現代人重新體驗古代的員外如何享受生活的美好。

二〇一三年八月，海外第一家春水堂將出現在日本東京的代官山，預計兩年內將在日本開六家分店。這是一個美好的緣分。二〇一一年，松山機場的春水堂剛開，有位日本人過境，在店裡坐了很久，連班機都延誤了，之後又特意來台好多趟。不久，他聯絡上我，同時遞上計畫書。他的計畫非常詳細，連展店步驟都寫好了。我很樂見這樣的合作，經過評估，各方面都符合春水堂的要求，今年夏天就要在日本與大家見面，完全複製台灣的模式，但更精緻些。不論歐洲、美洲，未來倘若有合適的合作對象、好的機緣，也不排除用這樣的方式來合作。生意想要做久，不可能單打獨鬥走遍全世界。

下一個三十年，希望品牌家族能深耕台灣並且走向國際，延續春水堂在世界飲茶文化的影響力。隨著品牌成長茁壯，以及世界級競爭對手的過招，許多經營模式待做調整，組織也需要創新變革。第二代和專業接班培訓，更是刻不容緩。

許多熟識的朋友總愛笑我是慢郎中，動作常比別人慢半拍。看多了樓起樓塌，更讓我相信「慢慢來其實比較快」。我用生命來看待生意，自然希望能走得長久，寧願十家店好好做上一百年，也不願很快開了一百家，卻只能做十年。

甘侯 二〇一三年六月 于台中

36

百年經營的思考

道

想規範出一種茶的文化或泡法，必須以整合方式在傳統中求突破，然後堅持地身體力行，成為標竿。…第74頁

有健全的管理部門，便可以有效率地控管分支。分支機構越多，管理部的功效便越能彰顯，成本也越形降低。…第114頁

跑遍世界後終於明白，創造飲茶方式的是人，不是神，不滿足時就要靠自己創造。…第96頁

我一向認為，自己的見解出於歷史觀點，經得起時間考驗，創立冷飲茶如此，成立茶道流派也是如此。…第74頁

沒有好的人才，一切都是妄念。…第110頁

制度畢竟只是個作業平台、是工具，「人」的內在素質也必須有長遠的培養。…第114頁

夢與願景最大的不同，一個是夜晚的產物，一個是白晝的思路。做夢容易成真難，今日之成功往往源於昨日的願景。…第85頁

高瞻遠矚的公司的確要重視利潤，但不要把利潤當主要的目的和動力，而是把利潤的戰線拉得很遠、很長。…第126頁

與人之間，理念一致的機會可遇不可求，與其被動地等待，不如自己花時間培養理念相契的人才。…第143頁

茶的文化歷經數千年，會成為泡沫的鐵定是想法不清楚的人，而非茶。…第132頁

對於茶道的理想和熱情，一直是我經營事業的原動力。除了要求自己深研茶道，更在教育上費盡心思，期望每位員工都是專業茶人。…第148頁

經營者應該扮演園丁角色，不能因花朵可能不開，就乾脆不灌溉。…第143頁

百年計畫、人才成長是無法揠苗助長的。沒有想法成熟的人，一切都是空談。…第132頁

在茶道、文化與藝術面前，營收、金錢顯得微不足道，這正是春水特色。…第148頁

春水堂的拓展要以「人」為中心，是以人開店，而非為了開店而用人。
…第156頁

我很驕傲，能在自己的冷飲茶系列中保存了傳統的原味，雖然必須付出代價，卻非常值得。
…第179頁

唯獨有心，才會讓文明延續；唯有用心，才有可能突破傳統，創造歷史。
…第179頁

員工的每一滴血汗，都會化成未來的保障。如此一來，他們便會心甘情願把春水堂當成終生舞台。
…第156頁

在流行的浪潮中，我們一直忠於原味。這是經營的魅力，也是能否傳之久遠的主要因素。
…第179頁

一個人最害怕不了解人生方向，以至於選錯了行業。「不了解」是個人問題，「選錯了」是個集體問題。…第183頁

「師徒制」成為春水堂拓展的推動力，每家店都是一個獨立「家族」，成員之間同時也是師徒，完全不同於時下流行的「競爭哲學」。
…第160頁

設備不好，可以用人彌補；設備好、人不好也是不好；設備好、人又好，就能讓人留連忘返。

…第186頁

我常自問，自己的地方是不是人家心目中的桃花源呢？…第186頁

縱使市場再好，產品趨勢再成熟，沒有好的人，路走得怕不會太長。

…第199頁

假的花可以耐久不凋，用假花的店卻不見得如此；真的花很快凋謝，堅持用真花的店卻很長久。…第190頁

工夫只學一半想要再惡補一番，怕是船到江心補漏已遲。…第199頁

人在從事一生志業時，思考時用心，準備時充足，做事時認真，就容易成功。…第199頁

沒有真心服務的僥倖存在，究竟能維持多久？若非堅持最好的用料，又怎能贏來耿耿忠心？

…第190頁

在工作上，認真執著，終能得名。太計較利，利不多；太在乎名，名不彰。…第204頁

有人說「企業最大的困難在人」，我更覺得，能得一群傻傻堅持、不泛焦、不游離、只想做好一件事的人，才難。

…第223頁

選定目標，把精力放在對的地方；做得持久，不受外在影響而改變初衷。…第242頁

長青企業的最大共同點，就是追求利潤固然是重要目標，卻不是唯一的目標。…第227頁

虛名不過一陣秋風，口碑才能傳之久遠。想讓自己常被別人掛在嘴邊、放在心上，就要有堅持的精神。…第223頁

堅持的時間表必須要超過生命的尺碼，才可能「違反人性」，贏來勝利。…第242頁

心才是最大的戰場，而決定心的輸贏的正是智慧。一旦屢經磨練，大智已成時，就是勝利的時刻。…第227頁

人生的想法若能超越錢財或是虛名，而視其為一種理想、樂趣與責任，你會發現，財富與名聲是最容易完成的。…第242頁

Style
T003

日本の手感設計 TOUCH OF DESIGN

設想總值学

Tea tower

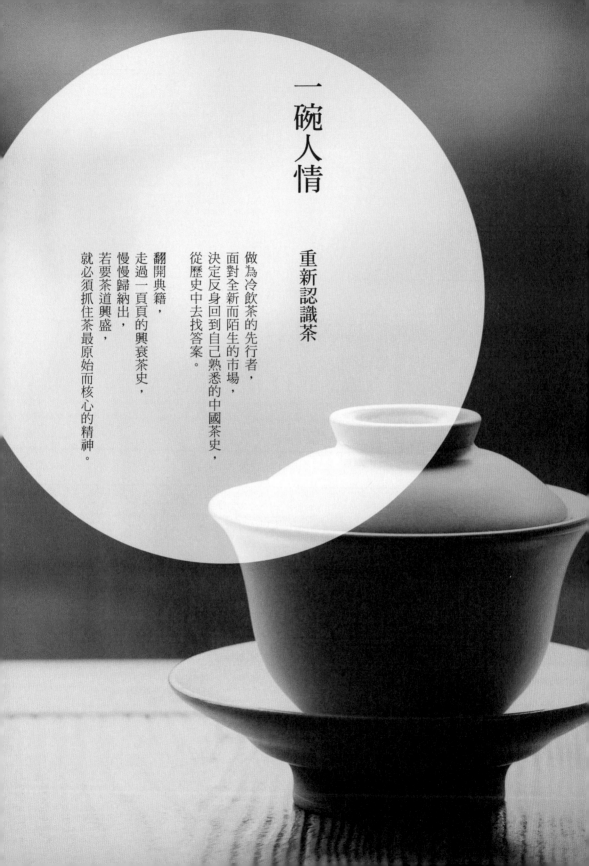

一碗人情

重新認識茶

做為冷飲茶的先行者，
面對全新而陌生的市場，
決定反身回到自己熟悉的中國茶史，
從歷史中去找答案。

翻開典籍，
走過一頁頁的興衰茶史，
慢慢歸納出，
若要茶道興盛，
就必須抓住茶最原始而核心的精神。

喝茶五千年

也許你不敢相信，古人在煮茶的時候幾乎什麼都加。蔥、薑、莞荽、橘子皮、青豆、芝麻……仍嫌不足，最後還撒上一把鹽。這樣一鍋「八寶茶粥」就是古人的山珍海味，從周朝起喝了二千年。

據考證，茶這種植物存在地球超過兩億年，原來生長在雲南省，後來慢慢向四周移植，貴州、四川是它的邊緣地帶。有人從雲南探親回來，在深山野生茶樹旁照像，茶樹足足有兩三丈高。茶是灌木，一百年也長不及腰，數丈高的茶顯然已超過千年。據聞，雲南當地人喝茶，是把樹枝砍下，在火上烤焦後，撕片放進茶壺煮成樹葉湯。這種茶湯，不用喝，用想的就知道，又苦又澀，難以下嚥。

難怪唐朝前，字典裡沒有茶字，只有「荼」，茶的意思即為苦；「遭其荼毒」，就是被人害得好苦的意思。詩經說：「誰謂荼苦，其甘如薺。」吃苦後回甘，是茶的特性，為了消除苦味，加點東西是很自然的。

在產茶的雲南、四川，人們把鮮茶葉和米煮成茶飯，雖有一點苦，但既可填滿肚皮又保健，是很聰明的發明。古人已經知道，沒有胃散或征露丸的日子，茶可以治療因吃太多野獸所引起的消化不良及拉肚子呢。古人雖然不知道茶裡面到底有什麼，但用來消食和洗眼睛是滿管用的。產茶的地方，吃不完生葉，把它煮一煮，可以存久一點；把它壓成一團，體積不會那麼大，可以運送到遠方給其他需要的人。就是這樣，茶流行在西南中國的百姓生活裡面，地位一天比一天重要。

周武王打敗紂王，四川部落的首長功勞很大，不僅參與戰役，還出了不少兵馬。武王為天下共主，封川酋為王，川酋感激天恩，以茶製的餅為禮（見《華陽國志》卷一〈巴志〉），讓周人嚐到了新鮮特產，祭拜天地用它，分賞功臣也用它。

四川有那麼多川，種什麼都長得很好。松藩高原尾端、蒙頂山上，蘇東坡最喜歡的石蕊茶，就是最早的人工茶園所生產。漢朝時，有一秀才，在寫買奴才的契約時，就曾提到要奴才去四川彭山雙江小鎮買茶，這個秀才後來在漢武帝時還官至議諫大夫呢。既然百姓都有地方買茶，可見喝茶已很普遍。

第一次把鹽加在茶裡面的是四川人。四川的自貢，井裡可以挖出鹽，把鹽加在茶裡。根據蘇東坡後來的研究，在茶裡加鹽，會使苦味變甜，這麼一來，茶變得好喝了。魏晉南北的時代，南方已有煮茶粥的習慣，北朝裡只有少數人喝。有個王肅先生，是北朝的大官，喜歡煮茶粥招待屬下，屬下們深以為苦又不敢多言，只好說：「水厄。」像水災一樣可怕。相信不是調味技術不佳，就是刺嘴刺鼻，粗礪難以入口。

穿獸皮麻布的時代，有茶粥可喝，生活條件已經不錯，豈不聞，塞外的遊牧族一匹馬還換不到一塊茶磚，不喝又不行，有云「一日無茶則滯，二日則礙，三日則病」。聰明的皇帝知道茶的厲害，以茶來控制那些不聽話野人，乖點就多給，少乖就少給，不乖就不給，這叫「以茶制邊」。

茶，存在地球超過兩億年。原生雲南，後來慢慢外移至貴州、四川。

到了唐朝，還成立官署「茶馬司」，專管茶換馬的事。遊牧民族拿了茶磚，可不像漢人一樣會加什麼香料，當然是生奶乳酪最好。你敢喝嗎？當然不敢。不過，若你生在古代，而且又偏巧生在蒙古包，可就沒有選擇的餘地。乾了這杯再走吧，兄弟！

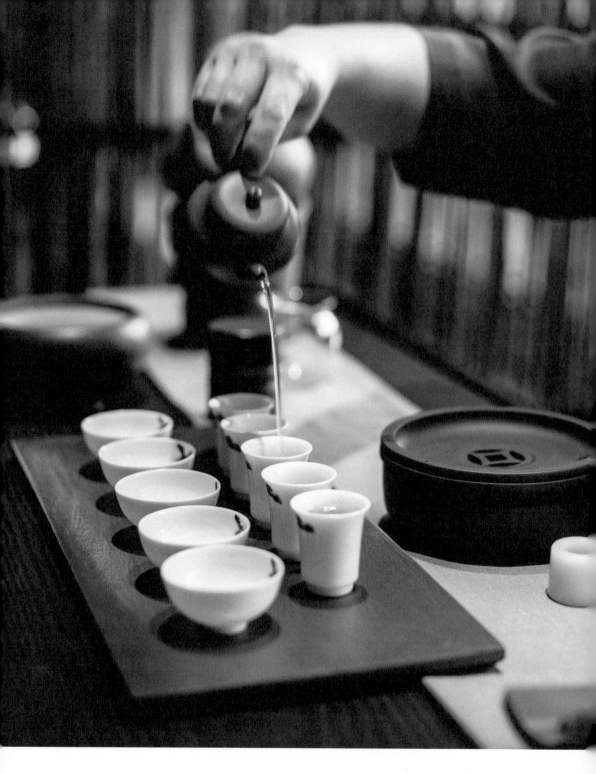

02

茶道大行的時代

唐朝是中國盛世，許多文化在這時誕生、發揚，茶在唐朝的轉變更大。

魏晉時，茶經由四川傳入陝西、河南，形成北方茶區。唐時，產茶區由長江流域、淮河流域，擴展至福建，蒸菁製茶法逐漸完成。前朝隋帝所開的運河，在唐朝大大發揮「貨暢其流」的功效。有一個唐人，姓封名寅，喜歡到處遊覽，並記下筆記，書名叫做《封氏聞見記》。

他這樣寫著：「自鄒齊（山東），滄棣（河北）至京邑（長安）城市多開店鋪，煎茶賣之，不問道俗，投錢取飲，其茶自江淮來，舟車相繼，所在山積，色額甚多。」

茶葉的飲用，從貴族王公轉變成平民，從水厄變成可樂，轉變極大，我們稱這時期為「煎茶時期」。以鼎鑊煮茶，以青瓷碗飲茶，大部分人習慣在茶中調味、加料。

在茶的發展史上，這種普及是空前的，但好戲才剛上場，普及後變化就來了。首先登場

求變的是陸羽先生。陸羽是個醜小子，其貌不揚，舌頭打結，但筆下能文，學有專精，他用

七千個字寫了茶的起源、分布、製造、飲用及器具，名為《茶經》。《茶經》一出，唐人爭

相流傳、模仿，甚至有人在陸羽未公開表演前，就四處去獻寶了。在甚多人的推波助瀾中，

生活飲料變成藝術，茶道大行。根據記載，茶道是這樣進行的：

一、把嫩芽做的茶餅，以炭火烤至微香。

二、講究水的來源，山泉上、江河中、井水下。

三、炭火燒至魚眼，微有蒼蠅鳴叫為一沸。

四、加入少量鹽調味。

五、把烤香了的茶餅磨成粉。

六、第二沸聯珠松鳴時，取出一瓢水。

七、用竹筷在沸水中打成漩渦。

八、加入茶末。

九、加入舀出的水止沸。

十、煮一升水分成五碗。

這種飲茶方法與從前大不相同。不該加的禁止了，不但要求水，連火也要求了，飲多少適量也規定了，王公大臣，覺得這一套有趣又合理，於是文人大夫潤色茶經，詩文相和，白居易、劉禹錫、顏真卿、韋應物，皆為同志；虛全、封寅一起見證。長安城為之瘋狂，唐朝為之瘋狂，大家都在飲茶作樂。

不久，有個叫皎然的和尚也加入了。和尚不但通禪達理，玩起茶更不同凡俗，他認為這樣飲茶已經很好，但還可更好。他建議，應放點音樂，還要點香，最好插盆花，另外，飲茶時最好不談俗事，唸點詩經，什麼「關關雎鳩，在河之洲」，那就更好了。不止如此，他對其他僧人說「禪茶一味」，一起來喝吧，又說「喝酒傷身，以茶代酒吧！」

一個陸羽已經搞亂一池春水，皎然做法，更加興風起浪。沒多久，日本派人來了，那個日本和尚叫最澄，經背不熟，茶倒學得很好，把茶的種子帶回日本獻給嵯峨天皇，得了一個很大的獎。唐宣宗在皇宮也知道了，正愁加稅無門，這下子理由堂皇，只花了幾天就訂好茶稅法，共十二條，「鴨霸」地公告：茶收歸國有，要飲茶向政府買，不准私下亂搞。

隱居叢林的一代大禪師百丈懷海，更因茶悟了道。不但要數千弟子早上誦經飲茶，中午作法飲茶，晚上參禪飲茶，還把規矩一五一十地給記了下來，名曰「百丈清規」，任何人都要依規定行事，連死了也不例外。依茶禮行喪事，實在令人匪夷所思，連當朝那個好旅行的封寅老先生，回到長安後也感到驚訝，忍不住說道：「古人亦飲茶，但不如今人溺之甚，窮日盡夜，殆成風俗，始自中地流于塞外，往來回訖入朝，大驅名馬，市茶而歸，亦足怪哉！」

（《封氏聞見記》）

感到驚奇的豈止是封寅，這一場戲高潮迭起，餘波盪漾。封寅若能活至今日，一定拍紅雙手，抒斷白鬚。

茶在唐朝出現重大轉變，從貴族喝到百姓。生活飲料變成藝術，茶道大行。

成為生活要事

唐代在千頭萬緒的茶文化中，除舊布新，形成飲茶的精緻期。宋代則在唐代的精緻基礎下，迅速發展了合於時代且極雅緻的點茶法。點茶法是在碗中調茶的遊戲，從趙匡胤下南唐至明洪武二十四年廢團茶為止，在中國流行了四百二十六年。

在釜中煮的茶與在碗中調和的茶，一樣是餅狀，製造過程卻大大不同，唐人把生葉蒸後成塊或餅，再烘乾以箬葉包裝儲存備用。宋人把採下的生葉，先分級後入蒸，蒸半熟後榨去水分，搾完水分後磨成膏（像做年糕磨米裝袋去水一樣），將茶膏放在模型中製成餅，再用火烘五至六天。一個茶餅從生葉至完成至少要十天。尤其是在皇室對飲茶產生興趣後，不但製茶節外生枝（如長指甲搯茶不許碰到人體；在茶餅中加入香料；以銀模印餅），在包裝上亦是用心計較（先以青箬葉包茶餅，再包黃羅，裝在朱漆小匣，上鎖後，匣外包上細竹織籃），

然後以快馬急程送入京。

由於在製造茶餅的過程，茶葉又搾又碾，細胞早已粉碎，所以飲用時不再煮茶，只用開水泡，這是飲茶方法一大改革。茶餅製造、煮茶與一般茶大有不同；茶餅飲用，皇室與民間倒也大同小異。手續概為：備茶煮水，注水點茶，分茶、備茶。較麻煩的是要烤，要碾細，要羅末；煮水要注意溫度，不可過沸，注水要細、要長、要強；點茶要不多不少，比例恰當；分茶時用深色碗裝著，以顯現出白色的泡沫。

從皇帝到百姓，大家對飲茶遊戲都十分熱中。宮中常舉行茶宴分享大臣，皇帝本人、製茶大臣都專書論著。民間茶館不止四處林立，氣氛更是高雅不俗，陶瓷器的生產在唐朝更出現了五大名窯，生產珍貴足以傳世的茶具，士大夫不僅飲茶為樂，已把茶提升至了解自性的境界，是一種心靈寄託，而不止消憂、除睡、解困。市集小販的日常遊戲不是簽大家樂，而是你沖一碗給我猜，我沖一碗給他猜。和尚們已把茶與吃飯列為生活要事，藉吃茶來辯論佛理、解決疑問，「喫茶去」三字變成宋代禪門公案，他們既好茶，茶的生產、製造、銷售也自己負責，自給自足，改變寄生蟲的社會印象。

宋淳熙年間，日本來了一個聖一禪師，在中國浙江天台山留學帶回茶種茶具，更把宋人喝茶模式全盤移回日本，演變成日本茶道。

簡單地說，宋朝的茶藝只是在碗中調一碗比例均勻的泡沫綠茶，然因宋人精於生活、重視精神層面，使茶藝融入了生活，也融入了精神，所以飲茶大有可觀。據資料統計，全國產茶六十六州、二百四十縣，許多人精妙於茶事，從煮水聽湯，碾塵點試，無一不得心應手。

甚至，有人在注湯時，能在茶碗中幻成各種物像。

此時的茶館，冬天賣擂茶，夏天賣加蜜加地窖冬雪的蜜茶。有家名叫「三與三的茶館」，冬賣擂茶，夏賣蜜茶，掛名人畫、插四時鮮花，鼓樂隊常吹地方戲曲。如此看來，我們要學人家好像還差一段距離呢。

宋人重視精神層面，使茶藝融入生活，也融入精神，飲茶更是大有可觀。

真正享受茶藝生活

喝茶是一種流行，與人有絕對的關係。茶文化隨著社會經濟改變，也跟隨政治在變。中國飲茶到了明朝已經發展四千多年，各地人民自有一套完整的飲茶文化，這是長時間孕育而成，除非天災人禍，否則短時間不會有重大改變。

傳統飲茶畫上休止符，這真是茶藝文化發展過程中的一件大事。

元朝與宋的戰爭，並沒有讓飲茶文化有所改變。明朝與元的戰爭，戰勝的明朝卻讓中國

洪武二十四年的秋天，明朝的皇帝朱元璋向全國茶區及相關部門下了一道詔令：「廢團茶改貢葉茶。」白話文是說，從今起不要做茶餅了，要進貢朝廷使用，用葉茶即可。這詔令在當時真是一件驚天動地的事，最高興的應該是貢茶區附近的百姓，因為從唐代起，茶歸國

營，百姓不許私下公然買賣，皇室錦衣玉食、生活奢侈，飲茶不同凡品，所以選定全國最好名茶列為貢品，命令縣政府督工採製，定時、定質、定量、貢獻朝廷。唐時貢區在陽羨（今宜興），宋時在建安（今武夷），宋徽宗時，最高需求量四萬七千斤，當時一餅茶值二兩黃金。茶區百姓為了貢茶，男廢耕、女廢織，五更早起空腹採茶，官府層層剝削，私買勒索「動生千斤費，日使萬姓貧」，製茶餅豈只是苛政，還簡直是猛虎。朱元璋平民出身，深知民間疾苦，廢貢茶不僅救生民於水深火熱，另有向富貴奢侈文化反動的意思：喝茶應該簡單一點、平民一點吧！

因為製茶外形的改變，直接影響了飲用器具的製造，又磨又篩的時代過去了，抓把茶葉直接投入壺中，就可以喝茶，壺既然升級為飲茶過程的主角，不紅也難。

江西景德鎮的瓷器從唐朝就很有名，產品用在擺設，如花瓶水缸較多，青瓷碗也流行過一陣子，只是一直未加入飲茶主角陣容。明初後，時來運轉，泡茶的壺、杯，非景德不用，青花、斗彩、粉彩的瓷壺流行全國，宮中貴族室內泡茶用它，民間文人野外品茗用它。清雅碧綠的綠茶泡在景德鎮的壺中，用景德杯來飲用，的確是享受。這時，飲茶真正平民化了，

不講排場、不必繁雜器具，不擔心高價茶餅無覓處，到處都有的茶葉，投入壺中，倒在杯中，隨處可飲，方便而寫意，真正享受茶藝生活的日子開始了。

萬曆間，有人從原是唐貢茶區的宜興發現了一種五顏六色的泥土，過去一直用來做廚房器皿、文房用具，用來捏成泡茶用的壺，不僅外觀討好，泡出的茶比瓷壺的還好喝。不出數十年，泡茶器具從瓷壺流行轉至砂壺當道，製砂壺的藝匠為了增加砂壺的價值，常請當代著名文人書寫篆刻壺上。壺因字貴，字因壺傳，紫砂茶壺漸漸脫出使用層面，變成藝術珍品。

有一明人因巧手製壺出了名，當地縣令貪求無厭最後竟乾脆把他關起來，要他一月內交出二百把茶壺才要放他出來，最後終讓藝術家自殺而死。

崇禎年後，紫砂壺價值日升，六兩新壺值六兩黃金，指數直逼宋時貢茶。明時文人心中的砂壺比美商彝周鼎，這實又是茶藝發展史中的一大盛事。

明代文人因嗜茶而解茶藝，因解茶藝而著茶書者，有明一代，計有四十餘人。在文人的提倡下，明人把掃室、焚香、讀史、滌硯、觀畫、鼓琴、移榻、養花、酌酒、烹茗視為日常

明人把掃室、焚香、讀史、滌硯、觀畫、鼓琴、移榻、養花、酌酒、烹茗視為日常生活雅事。品茗更一日不可或缺。

生活雅事，而品茗更一日不可或缺。極嗜茶而著名者有袁宏道、吳寬、沈周、張岱等人。另外，明人所著茶書，如許次紓的《茶疏》、屠長卿的《茶牋》、陸聲的《茶寮記》，以現代觀點視之，其對茶藝的深入了解程度，是唐宋二朝諸書所不能及的。明代名士陸樹聲曾言：「前茶非漫浪，要須人品與茶相得，故其法往往傳於高流隱逸，有煙霞泉石磊塊胸次者。」說明了明代文人已將茶藝提升至一個極高境界。明代僧人飲茶亦較宋朝更普遍，僧侶不只飲茶更種茶、賣茶，明代中，許多名茶均來自僧人精心焙製。

神宗末年，荷蘭船隊來到了中國，首次將福建武夷山的茶運往歐洲，因無以名之，遂以武夷茶為中國茶之代名詞而開創亞洲茶首度外銷的紀錄。今天，世界各國有關「茶」的發音，不是學廣州話，就是學福建話。也因此，外銷的中國茶在外國人手中，變成了可怕的武器。

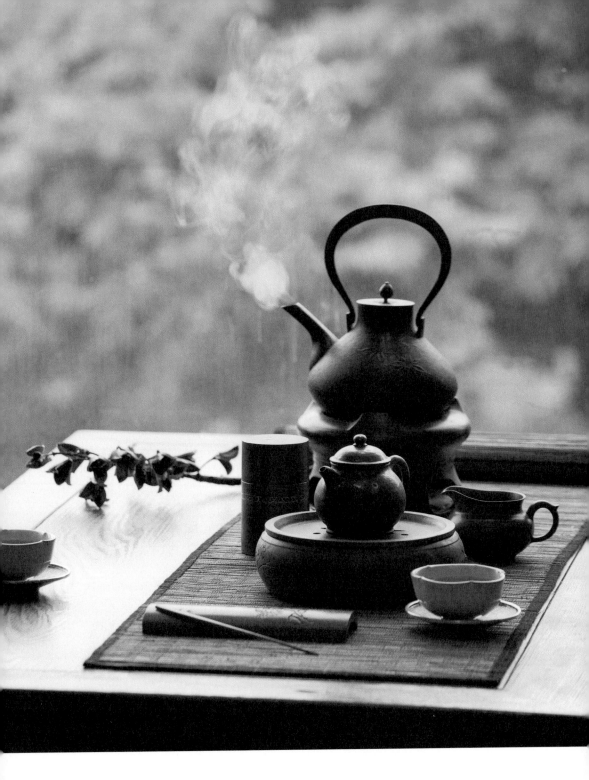

為飲而飲，下足工夫

中國茶共有兩次外銷紀錄，影響其他民族的飲茶文化至深且鉅。一次在唐朝，造就了日本茶文化；另一次在明末清初，茶葉遠征歐洲，在文化和經濟上都造成重大影響。

英國人首次從荷蘭人手中接觸到茶，對於樹葉怎麼可能製造出如此芬芳的美味而大感驚訝，於是著手研究它的成分，發現了前所未有的單寧酸、與咖啡相同的咖啡因，以及其他有益人體的物質，於是大量向中國政府採購。不只從荷蘭人手中直接取得採購權，同時向清朝政府挑剔中國茶品質不穩，購買茶種在殖民地印度種茶，改良烏龍茶製造法，開始自產自銷，成立東印度公司，銷售全世界。在英國人手中，茶葉從農產品變成經濟利器，東印度公司茶葉所創造的利潤足以供養英國亞洲艦隊的軍需。反觀，茶葉原產地的中國，一直把茶視為生活用品，從唐宋明如此，清朝仍是一樣。

中國茶葉自唐朝至清皆屬國營，政治意義大於經濟。茶葉一直是中原王朝制邊工具，承平時管得鬆，邊疆不平靜時管得嚴，歷代政府從未有茶葉生產製造管理政策，來指導製茶，獎勵投資更是聞所未聞。政府一直扮演蜜蜂的角色，發現哪裡茶好，就拚命求獻，甚至壟斷獨享。幾千年了，也沒有哪一個王朝想過這種農產品可以創造利潤，即使英國茶已取代中國茶仍渾然不覺。

清朝政府是北方外來政權，漢化後，王室偏愛香片及蓋碗飲茶，民間則分成好幾個區域飲茶，邊疆如蒙、新疆、藏及雲南煮茶加料，已形成習慣，至清朝也沒有改變。雍正時期，普洱茶入貢，影響了宮廷飲茶，北方流行飲綠茶類，加料調味亦不少，中原則純喝綠茶，五嶺以南，福建廣東兩省，研發曬菁後製茶，焙火後飲茶，壺泡的方式從大變小，從淡變濃。

外銷減少後，百姓反而有更多選擇，要求茶區分門別類，出現茶的新名詞「包種」。流傳在民間的飲茶，開始精緻而多彩多姿。小壺泡流行的福建、閩南地區，開始出現工夫茶。

這是普及於民間的半醱酵飲茶法，中國歷代飲茶，都是因人飲茶，為事飲茶，只有清朝民間工夫茶，不為人不論事，純為飲茶而飲茶，講究茶葉、水質、茶壺，以茶湯為媒介，只要懂茶，

為飲而飲，下足工夫

乞丐可以與富商為友，知己瞬間建立。

茶山製茶，日益追求精品奇品，茶種改良盡心費心。清朝國勢每況愈下，民間飲茶如火如荼。工夫茶在整個清朝大概分成四個時期，第一是萌芽期，以寺廟出家人為主導，因茶是香火外穩定的收入來源，製出好茶，可賣好價，各寺廟用心研製大放異彩。第二為流行期，以地區富商為主導，生活優渥的富商追求奇種異種，彼此試較，引以為榮，所謂「千金散盡不為家，只為宋種三兩茶」即指此。第一期的茶具因地取材，特色並不明顯；第二期特色即出現了，適合小壺泡的小火爐、宜興小壺、山水瓷杯、煮水器、茶盤、鵝毛扇等茶具一應俱全，這些東西用來泡精心製作的茗茶，相得益彰。

第三為精緻期，長久以來的製茶泡茶經驗，不但茶山出現了名牌，茶器也出現名牌。在茶區，各個巖區產生自己特色茶，閩北的武夷山區即「一巖一茗茶」，品目繁多，美不勝收；閩南安溪更製造醱酵較足、焙火較足的鐵觀音茶類，與武夷岩茶分庭抗禮。茶具上則流行潮汕小火爐，潘玉書所製的燒水器（輕薄耐火）、孟臣所做的紅泥小壺（上化妝土的泥壺）、若琛和尚的山水青花杯是為珍品，合稱「泡茶四寶」。第四為普及期，飲茶習俗流行在民間

勞動階級都受感染，沒有佳茗，一般茶葉也聊勝於無；沒有名器，紅泥紅杯、粗爐、銅壺也可以自成一套。在講究飲食的潮汕地區，吃飯與泡茶結成一體，在餐館，飯前先奉一壺茶開胃，飯後再奉一壺茶消食，民間飲茶既已成俗。窮如海外移民，竹簍中都不會忘記塞進「一壺四杯」，台灣先民的貧苦生活中再窮都沒忘記這一壺四杯。祖先遺產孟臣壺最為珍貴，沒有盤盛壺杯，碗公也可以，沒有安溪鐵觀音，就在家後山坡種兩棵，採來炒一炒不也是茶。

山後地名叫木柵的就叫「木柵鐵觀音」；山後地名叫坪林的就叫「坪林包種茶」吧！不管八國聯軍打到哪兒，不管台灣要割給誰，生活要過，茶照泡。

清朝民間純為飲茶而飲茶，只要懂茶，乞丐可以與富商為友，知己瞬間建立。

全民飲茶，首屈台灣

第二次世界大戰為中國飲茶文化帶來空前浩劫。戰爭的可怕不僅在摧毀房屋田園、人類生命，更令文化斷線。

三百餘年的清政府，前半段忙於安內，後大半段忙於攘外。到了末期民窮國困，幾乎都被瓜分瓦解，多數百姓吃飯都不能飽肚，遑論飲茶。在全國八大茶區，唯一未停止生產茶的是雲南偏遠山區，簡單的曬菁製茶，是原始人類最早期的茶文化活動。

中國不僅遭到外侮，內戰更是不斷。戰後形成兩個政府：一個是擁有大陸的共產黨，一個是退守台灣的國民黨。兩個敵對的政黨，不僅要忙於互相防禦，還要忙於對內建設。解放後的大陸，文爭武鬥多於農業改革，茶園在五十年後才逐漸恢復生機。大陸茶區綠茶製造占

大部分，紅茶較少，半醱酵茶僅存福建。綠茶因關係到大多數人，恢復最快。一九六〇年代因與英國重建貿易，紅茶區又開始生產，爭取外匯。福建茶區品質懸殊，茶園零星，自清以來，一直是私人舞台，在共產制度下誰也不想搞資本主義革命，儘管七〇年代各地茶區都已恢復舊觀，只有福建茶區殘敗依舊，舊茶園有，但不茂盛，老茶種有，但不暢銷，香港、星馬部分老茶莊，進貨雖仍依靠福建，但比起清末民初興旺期，已今非昔比。

一九八一年，我曾慕名探訪武夷安溪茶區，所見所聞非常失望。武夷茶區已成樣板觀光區，安溪茶區因茶園較集中，仍小規模集體生產，然在一九九一年後，台商為拓展新機，重新登陸安溪，租地種茶，以台灣新科技在安溪地區大量製造生產，傾銷台灣及大陸沿海地區。

九〇年代大陸的沿海大城市，如廣州、上海、福州、廈門、杭州，出現了台灣式的茶館與古代工夫茶館，大異其趣。至此，茶文化已在大陸重燃了生機。

在台灣，儘管政權從日本人手中轉至國民黨，茶的生長與製造卻不曾中斷過。日治時代，台灣茶園提供日本極品紅茶、白毫烏龍，數量大且質佳，日本政府刻意規劃的農業生產，茶在經濟中占了大宗。國民黨政府接手後，紅茶逐漸停產，綠茶及香片茶因內銷所需，日漸變

多。為了鼓勵精緻經濟發展，政府在傳統半醱酵茶區，如名間、凍頂及木柵等地推展獎勵辦法，七〇至九〇年代，台灣的半醱酵茶園遍布全省，從平地至高山，茶園面積不可勝數，創造了許多奇蹟，例如世界最高的茶價（一斤一百美元）。同時，也創造了畸形的飲茶人口，有人每年耗費量不足一兩，有人卻超過十斤。新式茶館在一九八三年開始出現在台灣的大城市，所謂的新式是有別於過去只賣小壺、小杯飲，消費年齡層居高的舊茶館。新的茶館供應調味冷飲茶，賣給年紀較輕的消費群。

從紅茶、花茶、烏龍茶至普洱茶的冷熱飲料，無所不包；從簡單的茶食如茶葉蛋至快餐、簡餐無不供應。先是一個城市流行，繼而全省流行，十年間，大大小小規模不一而足的茶飲料店滿布全省。紅茶的進口本來僅少數，九〇年代急速膨漲，其他茶類亦快速跟進，許多新新人類提起茶，只知泡沫紅茶而不知凍頂烏龍，台灣的全民飲茶運動，政府高喊數年，不如業者一夕革命。如今，世界飲茶最盛、人口比例最多，首屈台灣。有人說，不只直追唐宋且超出唐宋。

蘇東坡有一盧山詩云：「橫看成嶺側成峰，遠近高低各不同，不識盧山真面目，只緣身

如今，世界飲茶最盛、人口比例最多，當屬台灣。有人說，不只直追唐宋且超出唐宋。

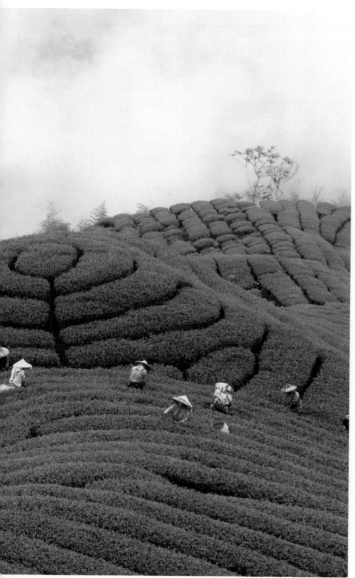

春水堂 提供

在此山中。」用此來形容很多人對茶的了解，甚是恰當。新新人類可以不了解茶，一般消費者可以不懂茶，但入盧山的我們又豈可不知茶？

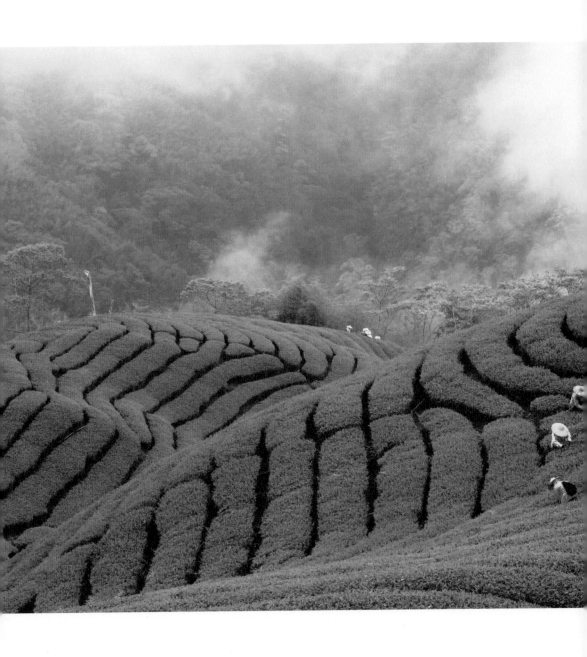

茶湯的滋味

曾有一個作家寫說：「花太艷了，不合茶的氣息；水燒老了，影響茶的滋味；人太俗了，不要對坐飲茶。」

工夫茶文化中，只重視茶湯文化。懂得喝茶，仕紳與乞丐同坐，陌生人可以成為知己，只要你喝得出品種，喝出山頭，甚至喝得出海拔，你就是「猴子騎駱駝」直往上竄。至於水的講究燒不燒老，馬馬虎虎可也，花嘛，好像沒太多人在乎。

要是真重視茶湯的滋味，講究出用水科學、杯子原理，並能說出究竟影響茶味的宜興壺道理在哪兒，也算好的。可惜，並沒有人像唐人張又新那樣，對台灣泉水做過探討，也沒人可說出為何老茶宜用小薄杯，宜興壺的科學道理何在。即使當今從事壺的製造販售的專業人，

都不會引用更科學的分析來確定。用眼睛看得見的，鼻子聞得出的，嘴巴吃得來的感性來看茶及其他，是多數人的慣性。

在農林單位的協助下，台灣茶從低海拔種向高海拔，最高竟達兩千七百公尺。茶農誤以為海拔和茶價成正比，海拔越高，茶價越高，消費者也認同高海拔的茶品質比較好。有人稍微知曉，日照溫差組織多元酚類影響茶湯的滋味，有人卻一無所知，糟的是明明不知卻瞎掰，誤導了許多更無知的人。在無知中喝茶，在無知中做生意。比起更早以前若有進步，不過是環境稍為講究了，茶具稍為講究了，泡茶方法稍為改良了。無法進步的原因有些是不願學習，大多數是資訊不足，台灣的食品科學有若干成就，但對茶的報告較少，例如烏龍茶的香氣成分，至今仍有不少空白。若想知道高山茶的香型與平地茶有何不同，恐怕得發揮想像力，用猜的。

受日本煎茶道的影響，台灣許多愛茶人用生鐵茶壺煮水泡茶，這在日本是家家必備煮水器的鐵壺，儼然成為今日台灣人的最愛。一把鐵壺從近萬元至四、五萬，所費不貲。曾問過擁有的人，鐵壺煮水有何好處，有人說較甜，有人說感覺很好……，真正了解鐵離子與茶單

茶湯的滋味

寧關係的人幾乎沒有。

在偶然的機會裡，得到一把銀茶壺，這是日本煎茶道中較珍貴的茶器。一日心血來潮，用台灣陶、宜興陶、生鐵、銀四種不同材質的壺煮水，一一試喝，發現滋味差別甚大，兩種陶水清甜，鐵壺水微刺，銀壺水平軟；用來泡茶，陶壺味雅，鐵壺味重，銀壺味淡。陶壺又以宜興較佳，納悶之餘，多方請教，卻因沒有人有此經驗，苦無答案。

朋友老何是個茶藝觀察家，心細手巧，為我引見了兩位讀化學的朋友，並與他們做相同實驗，新朋友以茶單寧及多種離子的結合來解釋這問題，因關係水的分子、單寧的成分、多種離子含量及感官細胞判讀，茲事體大，朋友們認為問題太複雜，需花時間一一探討，事情在聊及其他話題後被淡忘，也就不了了之。

又一日，坐在桌前看那把銀煮水壺，忽然想起中國富貴茶中為何不見金銀煮水器，流傳是被不肖子孫典當花用，還是都陪葬去了。日本銀煮水器，據朋友云數量不少，價高也屬於富貴茶器，因受豐臣秀吉的影響，成套的金銀茶器，王公諸侯使用甚多。新品少，舊物多，價值不菲，值得收藏。

茶湯不過是個引子，引我們想起水會不會燒老，花得不得宜，人對不對味，也引我們想起水的分子、金屬的離子、香的因子，更引我們想起文化的深度，科學的參與，歷史的認知。

這一切都關乎個人的人生態度，「人馬虎一切隨之馬虎，人認真一切隨之認真」。嚴長壽先生始終以創新的心在經營老旅館，要創新之前，當然要先求知。在茶的領域中，自覺還有許多不懂的，想要更好，當得從迷惑中走出。

茶湯不過是個引子，引我們想起文化的深度，科學的參與，歷史的認知。

四類茶的飲用

台灣流行茶類大約可分成幾個系統：一是高價半發酵茶，二是普洱茶，三是陳年茶及焙火茶，四是文山、白毫、龍井等茶。

高價半發酵茶的泡法已很成熟，就是常看到的那一套，有聞香杯、有公道杯、盤、托、巾、船等一樣不少，在茶湯表現上也很得宜。美中不足是尚未正名，烏龍泡、台灣泡、宜興泡、雙杯式泡法等都不足形容此類飲用法特色。

普洱茶已進台灣二十年，一九九七年後突然發燒，生葉日凋茶一餅上萬，渥堆乾倉優質茶也值數千元，價值直追高山烏龍之上。一般皆以烏龍茶道具泡飲普洱，然而因為一位嗜普洱老友的死，加上研究多種材料煮水辨味的引發，讓我懷疑泡飲普洱的正確性。於是，委

託中興大學食品科學研究所做研究，以了解普洱茶不同年份的含菌量及類別；壺泡的溫度可以殺死多少；在水沸的情況下，不同的滾煮時間可以殺死哪些菌。果然，普洱茶需要用煮飲才正確。依品類的不同，普洱茶有黴菌、黑黴菌、曲棒菌、曲菌、孢菌和綠黴菌等細菌。七十五度的水溫可殺死乳酸菌，曲棒菌在一百度水溫下三分鐘可以被消滅，孢菌則要兩百度的高溫才無法存活。生菌含量高的茶餅，若未煮熟，對人體健康會有危害。換言之，普洱茶並不適合傳統小壺泡的泡法。台灣人喝普洱，喝出「大工夫茶主義」，卻忽略了茶葉的本性。

第三類的陳年茶及焙火茶，因為味澀、高香值佳，最宜小壺小杯飲用。「小而精、巧而美」是這類茶具的要求原則。在這種茶具的搭配下，來泡質強味濃的茶類，才能群居終日言及於茶。只是高山茶流行後，壺變大、杯也變大，甚少人用小壺小杯在飲老茶，小錫盤也少見了，小火爐更沒人在用。

第四類茶的共同特色在於外表粗鬆、形狀自然直挺，偏又有差異甚大的發酵程度，泡飲此類茶最宜用中型壺，約三百毫升以上。量不宜多，用水溫來控制不同發酵度的茶湯，浸泡三至五分鐘。茶碗用一百五十毫升，獨飲時一壺可斟二碗；群飲時，用六分滿，也可倒四碗；

人再多時，加把壺即可。這種飲用最適合人多時，免去頻頻斟茶的麻煩，主人只要備妥開水即可。

台灣人喝茶的瓶頸，是路線太過偏狹。中國飲茶五千年，有茗、煮、煎、點、泡等等喝茶方式，小壺泡屬於「泡」，僅占其中七百年，流行地區以漳泉閩居多。台灣茶道沿承福建小壺泡，在整個茶版圖中，台灣乃「福建小城」的支流，沒有全面性的接觸。而在台灣，即使小壺泡也沒有能夠普遍化，僅僅是特定階層人士的嗜好，是小眾中的主流。從全球的茶葉生產分布來看，紅茶占生產總量的七成，綠茶占兩成五，包種烏龍不及一成。無論放眼世界或台灣，被台灣茶人所尊崇小壺泡、高山茶，只不過是茶道的一隅。

飲食是一種文化，會隨時代不同而有其風貌。過去，台灣地區重視茶湯文化，之後，在知識分子的覺醒及要求下，已發展至周邊茶具及整體氣氛的表現。漸漸流行的茶會，讓飲茶文化升級至人文聚會，而非只停留在口腹之欲。透過觀摩與學習，就能正確了解材料的運用。

倘若社會大眾能在常設的商店或展示區，看見多種正確、合理而又有趣的飲用方式，進

透過觀摩與學習，正確了解材料的運用，讓飲茶文化升級至人文聚會，而非只停留在口腹之欲。

當珍珠遇見茶——春水堂36道百年經營的思考

而跟進，學以致用，久而久之，就像冷飲茶的流行一樣，應是很自然的事。

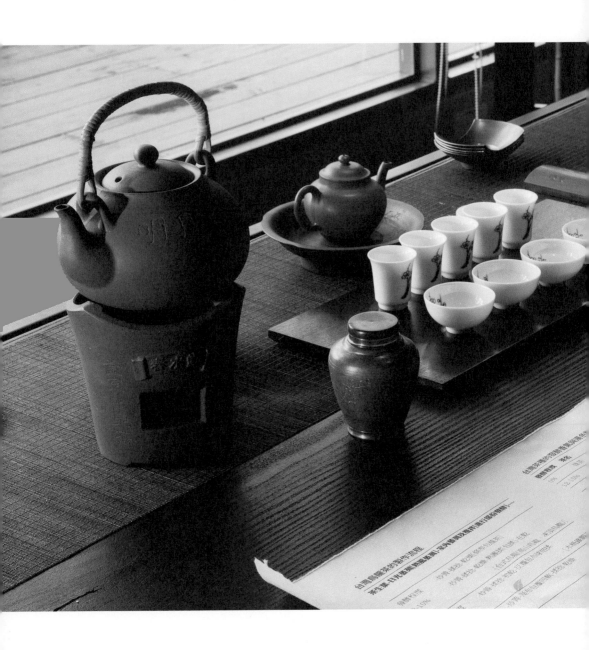

該用多大的杯

我很喜歡買杯子，大大小小，各式各樣，裝滿了廚櫃。多年來，淘汰了許多，又買了許多。

總覺得買了可應不時之需，又總覺得少了一件杯。

早期老人茶開始流行時，很容易買到小小蛋殼杯，半圓形，不倒翁重心，約十五毫升，多是純白色，也叫標準杯，福建德化製品。少許印有茶行名稱，如嶢陽茶行、顏奇香茶行等。

在說茶壺大小時，常以四杯、六杯、八杯或十杯而論，即是指以十五毫升為杯量的壺。這壺又叫標準壺，宜興朱泥，傳統圓扁款，直流式。

慢慢地，老人茶變成少年茶。新加入的，發現不焙火的茶也很好喝，海拔越高，好像越香，標準壺不受寵愛了。老貨開始流行，樣板壺成了新歡，於是杯子開始變了，不但鼻子也

有杯子用來聞香，品茗杯也從十五毫升長大到五十或八十毫升。台北有茶具製造商為了區分使用，把鼻子用的叫「聞香杯」，品茗用的叫「口杯」。鼻口不分家吧，猜想是。

雙杯式的泡法開始流行，各種套杯開始出籠，在家泡茶時用它，比賽泡茶時用它，流行日久，八十毫升的杯子變成標準杯。清香高山茶用它，喝普洱用它，喝鐵觀音也用它……小小蛋殼杯消失了，變成古董了。若有，也只能去武夷山旅行時順便買回來。台灣不流行這個，現在，是普洱茶抬頭，杯子好像又變大、變厚了，又煮又泡的。摸不準，哪天台灣又盡是一百五十毫升大杯的天下，八十毫升的杯子像十五毫升的杯子一樣消失了。誰敢保證這種事不會發生？

假若，茶只有一種，流行也只有一種，就不會有什麼錯亂與麻煩。偏偏茶的生命這麼長，很多人用習慣去泡茶，例如用滾燙的水去泡日本茶，因為那時候的水只有一種。慢慢地，大家講究水溫了，各種茶適合的溫度已變成普通常識。可是，少年茶也已流行十幾、二十年了，卻不見泡茶法流行、泡茶流派成立，大家慣用同一套茶具來泡不同的茶，用一種杯來飲用所有的茶。以咖啡來說，老外都知道用咖啡杯的大小來區別濃度，台灣卻少有人提倡，飲用不

想規範出一種茶的文化或泡法，必須以整合方式在傳統中求突破，然後堅持地身體力行，成為標竿。

同的茶要用不同的壺與杯。

十多年前，開始關心普洱茶用泡的是否健康時，想到「很多事要由自己開始做起」的道理，與其咒詛黑暗，不如燃燒蠟燭。於是，開始了以「杯」為出發點的一系列茶具開發製造。

據了解，在德化地區，蛋殼杯的製造已超過百餘年。杯的生產者，並沒有因台灣地區不流行蛋殼杯而停產，星、馬、潮汕地區使用蛋殼杯的人多得是。當然，也不會因台灣再流行而使生意變好，畢竟台灣這麼小，無法影響傳統市場。因此，想規範出一種茶的文化或泡法，必須以整合方式在傳統中求突破，然後堅持地身體力行，成為標竿。否則，任何想法或期待都只不過是池塘中的漣漪。

我一向認為，自己的見解出於歷史觀點，經得起時間考驗，創立冷飲茶如此，成立茶道流派也是如此。「到底用多大的杯」是簡化的說法，意思指各種茶器具的正確使用要有一定準則，在安排茶藝生活上要有統一程序，否則，隨心所欲地看茶、隨心所欲地造杯，帶出來的只怕又是隨興的茶文化。

10 茶道與生活

日本表千家兩位茶人，以七、八十高齡上場表演五百年流傳不變的「抹茶道」。一律的家元規矩，佝僂而顫抖的雙手，代表其終生的執著與奉行，言之為道，定義清楚，規矩歷歷，循序漸進，水到渠成，殊無爭議。

韓國茶人會薛玉子，數次來台表演韓國茶禮，以抹茶道的碗泡法為基礎，加入了民族服飾與器物的茶禮表演，動靜得宜，舞台效果頗佳。韓國茶文化，定位尷尬，不壺不碗，是茶非茶，多年來一直在摸索主題，定位精義。以其不產茶國家，卻也走出了屬於自己的茶文化，彬彬得禮，趣在其中，器物皆備，有法有度，謂之為道，誰曰不宜。

中國產茶五千年，茶文化根深柢固，源遠流長。台灣為中國茶文化的正統主流，受工夫

茶影響極深，茶文化深入生活，影響產業，泡茶是全民運動，種茶也普及全省，卻受限於茶湯表達。泡茶的目的在追求精緻茶湯滋味，種茶製茶，在於追求高超茶湯品質，以實用、親臨、實踐為軸心的品茗生活文化。一旦面臨了表演的大眾而無法參與的情境，便會臨陣畏縮、窘態百出，大軍壓境自慚形穢，既不敢以家常便飯待客，只好在眾多尚不足以蔚為大觀的各地區茶會中，找出一位裝置藝術性較強的來撐場面。隨興的搭配，突發奇想的泡法，配合存放已久的茶品，充分表達了藝術生活的層次──隨興自在，不受拘束，無法無度，自由自得。

以此觀之，日、韓、台三種不同泡茶風貌表達了茶文化的不同成熟度。日本茶文化從茶湯中成熟，從物質層次進入人倫層次，更已進入精神層次；韓國茶文化茶湯不成熟，精神境界未抵達，人倫層次確已成熟；台灣茶文化原本只講究茶湯，已萌芽的茶會代表的是人倫境界的提升，茶藝二字代表的是對茶道境界的嚮往，茶湯文化信心度的不足，茶會未形成流派，茶藝未能入門為茶道。礎潤而知雨，從一次聚會中，即可解讀出茶文化的成熟度。

身為台灣茶藝界的一分子，對於這般茶文化成熟度的現象，當然要負相當的責任。個人的做法是從茶湯中出發，先突破單一表現的小杯熱湯，因時因地制宜，可不加料也可加料的

台灣茶文化原本只講究茶湯，已萌芽的茶會代表的是人倫境界的提升。

多元化茶湯原則。不僅用在營業上，也用在生活中，規範出各種不同茶類的泡法，要求用器用具有法度，也要求茶湯升級，推廣流派。成熟而一貫的泡茶法是目標，讓彼此涇渭分明，希望形成茶會而組織茶人會，宣導從茶湯進入茶會，從可表演而進入茶道範疇，一直是多年來的目標。

台灣的半醱酵茶製茶區源自福建武夷，近三十年來卻已發展成另一套獨特工藝，科技與理論並行，讓傳統產業生出新風貌。要是「高山茶」三個字就是新風貌的代表，台灣的高山茶只流行在產業間，卻未在生活文化中成熟。生活文化成熟到一定程度，追隨者眾，規矩與制度形成後，道即產生。高山茶茶道或許是一種開始，若真能開始界定各種茶的泡法，追隨一位堅持數十年不改其志的老師學茶，那麼，台灣茶藝轉換成台灣茶道的時日也就不遠了！

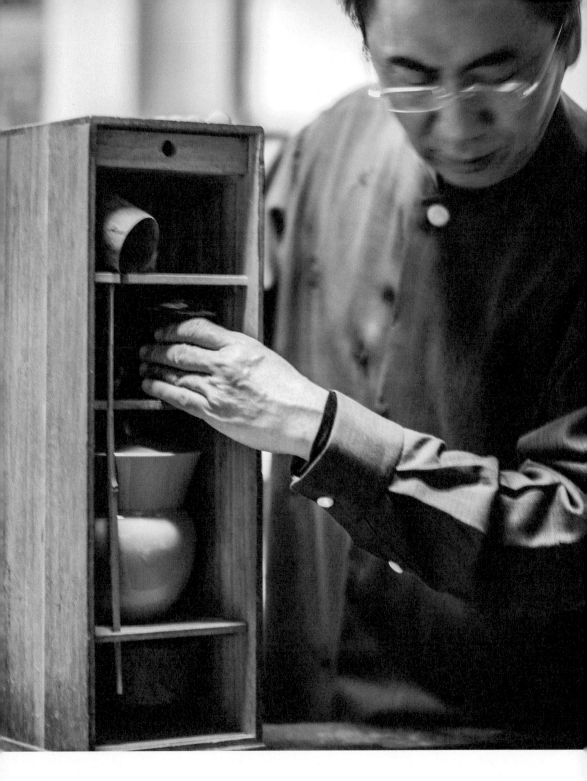

春水堂 提供

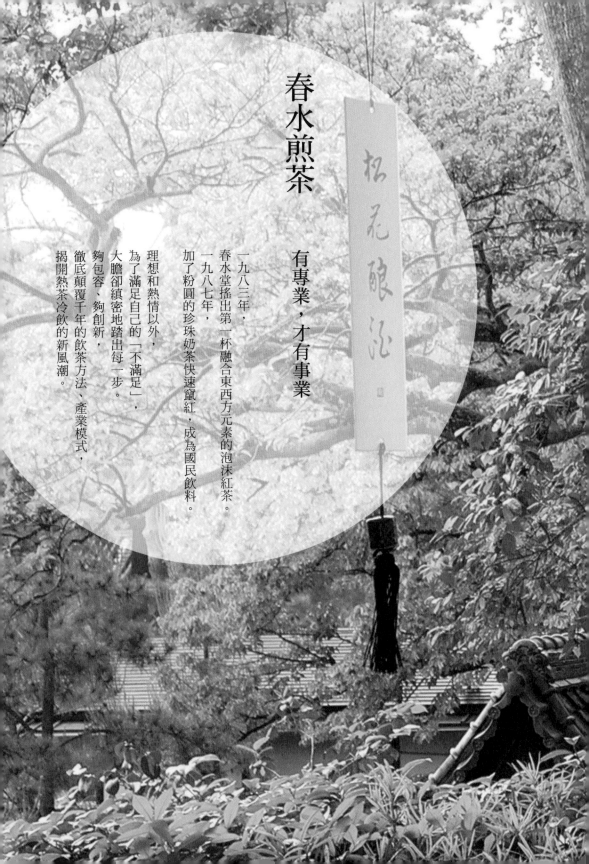

春水煎茶

有專業，才有事業

一九八三年，
春水堂搖出第一杯融合東西方元素的泡沫紅茶。
一九八七年，
加了粉圓的珍珠奶茶快速竄紅，成為國民飲料。

理想和熱情以外，
為了滿足自己的「不滿足」，
大膽卻縝密地踏出每一步。
夠包容、夠創新，
徹底顛覆千年的飲茶方法、產業模式，
揭開熱茶冷飲的新風潮。

做夢容易成真難

夢與願景，最大的不同，一個是夜晚的產物，一個是白晝的思路。做夢容易成真難，今日之成功卻往往源於昨日的願景。

我從小愛做夢，喜歡拿動物做實驗，是家人眼中的麻煩精。看到鳥會說話，直覺牠一定也會用雙腿走路，秀過頭就把父親珍貴的八哥給放生了。小二時，看見蚊子在帳中，不用手拍，用煙薰，不料卻把蚊帳整片燒毀。小四偷看武俠小說，滿腦皆是飛簷走壁的高人，心生離家學道妄想。小六迷上漫畫，整天想當漫畫家。初中開始看古典文學，第一次接觸是《老殘遊記》，山東濟南竟是多年來的懸念與最愛。總之，接觸什麼迷上什麼，學了吉他便放下了書法，煮菜修改衣服樣樣皆通，與人聊天數小時不嫌累，迷上釣魚後，一直到學會喝茶才被取代。

父親是鄉下醫生，原來指望我繼承衣鉢，克紹箕裘，眼看不成器的我「樣樣通、樣樣鬆」，忍不住說：「看來吃蒼蠅要自己抓。」沒考上大學，當兵回來，有天他送了一把朱泥小茶壺給我，要我乾脆沒事多泡茶。考上公務員後，便在職念書求學歷。過了四年，我棄公從商，父親很生氣地告訴我母親，這個孩子適合吃茶看報紙賺錢。不想一語成讖，注定最後一次的夢想竟充滿茶香。

天堂。

還好我的夢都有煞車，而且也都在晚上做，跌跌撞撞尋求自我，終於發現自我。狠心捐出功名、掛冠經商的同時，心中已有願景，是一片綠意盎然的人間樂土，依自性打造的塵世

離開公賣局的單調生活，我去做了兩年的汽車銷售員，每天跑業務賣汽車。雖然成績很好，總覺老是我去找別人，為何不讓別人來找我？有沒有讓人來找的行業？不久，有出版社老闆用五倍的高薪問我願不願意當他們的業務經理，任職不到一年，老闆又不知何故突然宣布倒閉。編輯部經理看我素來對茶有極高熱情，於是問「何不自力更生編寫一本書」。為此，兩年下來跑遍許多地區，也花光了當業務員的積蓄，最後只剩下一小部分的版稅和全部茶的

專業。

事實上，在公務員時期，我就已經寫過茶的文章。專心編輯查書的兩年中，日本大阪之行讓我印象深刻，看到朋友可以在八月天喝一杯虹吸壺煮出來立即調成的冷咖啡，當下便毫不猶豫地買了一個調飲器回台灣。我想，可以調咖啡，一定可以調茶，於是把調飲器當玩具，來調泡我的烏龍茶。賦閒寫作兩年多時間，我還跟著兩位老師學泡茶，獨家的技法讓我成為一方之師，得以靠著技法著書立論。

一九八三年三月，我說服夥伴一起創業。五月開幕那一刻只是願景實現的第一步，之後，對顧客、對夥伴、對朋友，不論吃飯、喝茶、對話，始終圍繞著願景在打轉。隨著不斷加深的架構，清晰的細節，新的願景又陸續出現，有了實現後的現實在支撐，願景的可能性更高，時間表更短，感覺像雨後的春筍，長得那麼自然、那麼迅速。真要追究生長的核心，應當是人，是與自己想法、做法一致的人。而自己的心，則是一切的原動力。

我只是資質平庸、外表普通的中才，一察覺到自己可塑的地方，便積極掌握內化完成的

夢與願景最大的不同，一個是夜晚的產物，一個是白晝的思路。今日之成功往往源於昨日的願景。

時機點，保持柔軟而有彈性，不讓其僵化死板。熱情一直在燃燒，心靈隨著放空，隨時吸收，隨時觀察，隨時充電，通了「事要安排，物要管理，人要領導」的道理，便一路帶領自己與夥伴走向願景。

唐人司空曙寫自己的人生境界，有一首很迷人：「釣罷歸來不繫船，江村月落正好眠，縱然一夜風吹去，只在蘆花淺水邊。」努力過了，有一點收穫，能放心休息，是再放心不過的事了。而明天的願景，是藏在心中永不止息的熱情。

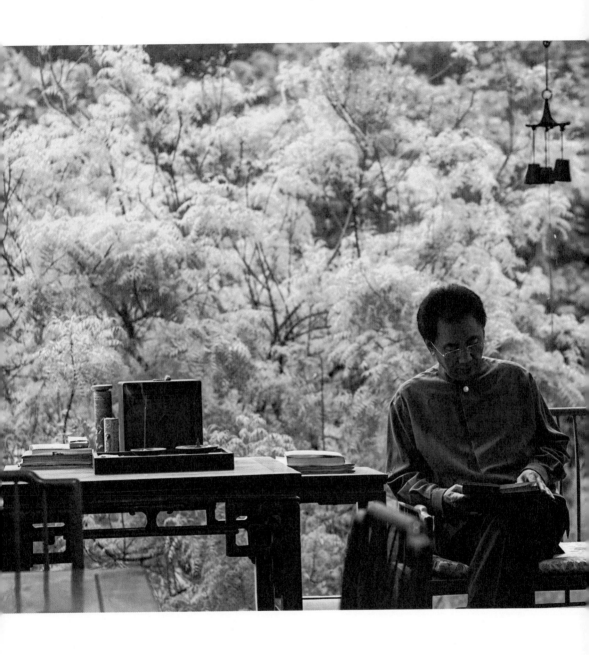

紅茶調出的冷飲茶比烏龍茶更有特色、更好喝，材料價格只有烏龍茶的十分之一。知道它的特性、掌握泡法後，滋味香氣比烏龍茶還迷人。冰塊配上濃濃的焦糖適當調合後，從雪克器倒入玻璃杯，噴鼻的茶香、翻騰的泡沫、捲起千堆雪的情境，讓人心動。攝氏四度的茶入口又回溫，阿薩姆的香氣入口穿鼻，喝至最後一口時，咀嚼冰塊，以除甜膩。怎會有如此迷人美味，竟然不是烏龍茶，它叫泡沫紅茶。

剛開始，許多人因為好奇而進來品嚐，隨即被純正的滋味吸引。過去，台灣的紅茶冰都是用大桶子泡茶，甚至加進中藥，止渴有餘，滋味不足。這樣新奇的口味只有在小壺泡的茶杯中找得到，不但不懂茶的人能接受，懂茶的更是「深得我心」。開幕三個月，門庭若市，買茶的客人抱怨位子都被喝冷飲茶的客人佔據，來喝冷飲茶的客人則抱怨要等、要排隊。於是，隔年又開了第二家，並將第一家店改成冷飲茶專賣店。

為了讓消費者容易接受，初期品項只有泡沫紅茶、檸檬紅茶、百香紅茶三種，前一種是單味茶，後兩種是果茶，售價分別為十二元與十五元，茶食也只有茶葉蛋。一九八四年，分析整體營業狀況後發現，冷飲茶的營業額居然占總營業額的七成五，於是決定加入花茶系列，

產品項目因此多了一倍，茶食也大量加入地方小吃及滷味。

走古典風的茶館，採開放式經營，看起來像個「茶的小吃店」。一杯三百五十毫升、十二元的飲料，有別於菜市場阿伯賣的太空紅茶，雖然貴了一倍多，但面對清雅的環境，在有音樂的服務問候聲中，客人感覺到價值。熟悉又新奇的喝法，讓吧台逐漸熱鬧起來。吧台坐滿了客人，有新有舊，每個人交頭接耳，都在討論這杯新奇的飲料。濃濃的茶味絕對是從茶葉中泡出來的，迷人的香氣不是傳統熱茶可比擬。飽和的味蕾，讓人口齒留香；沁涼清脾，暢快無比，是共同的感受。

除了原本設定的二十至三十歲的消費族群外，因為花費不高又是開放空間，二十歲以下的中學生也漸漸以此為下課後聊天、約會、吃點心的地方。此外，三十歲以上的女性也常在這裡聚會、相親、談公事。

此時，高級半醱酵茶也正在台灣蓬勃發展。然而，冷飲茶已然掀起一陣旋風，從台中一路席捲全台，跟進仿效或另創花樣者大有人在。一九八七年，台中冷飲茶店林立，單在「陽

羨」附近的短短一百公尺便擠進十家大同小異的冷飲茶店。

茶一向是台灣的經濟作物，農民享有免稅，政府從未有正確產銷數量，加上早期因政治因素，不准大陸茶進口，台灣實際的茶葉用量始終是個謎。茶葉改良場曾經做過統計，一九八九年，台灣每年每人的茶業消費量為八百三十一公克，依此推算，兩千家店倘若每天每店服務三百人，每家店用茶量每天一千八百公克，每月六十公斤，兩千家每月耗量便為十二萬公斤。換算回來，每人每天起碼六公克。然而，實際用量恐怕超出資料甚多。如果加上流動茶攤、沒有登記立案的商店，以及家庭用茶，數量更為驚人。

一九八六年，公司成立研發部，將地方小吃融入冷飲茶，陸續開發了如珍珠奶茶、愛玉香茶、綠豆沙奶茶、桂圓茶……等產品。後來，索性把半醱酵茶也冷飲化，開發了炭焙烏龍、炭燒鐵觀音、白毫烏龍茶……。茶食方面，也積極開發多種口味的茶果凍，如白毫凍、紅茶凍、綠茶凍、烏龍茶凍；糕餅類則有茶餅乾、茶蛋糕。

至此，從不醱酵、半醱酵至全醱酵，消費者接觸的是茶的全面冷飲化；茶食、茶凍、茶

糕餅，更將茶葉的多元化運用往前推進了一大步。

飽和的味蕾，讓人口齒留香；沁涼清脾，暢快無比，是共同的感受。

03

泡沫旋風席捲全台

父親那輩堅信，用小朱泥壺、十五毫升蛋杯來泡烏龍茶、鐵觀音，才稱得上是喝茶。及長，看到大陸司機用有蓋的玻璃罐沖綠茶，喝一整天、一輩子，讓我開始對單一飲茶型態感到不滿。

而立之前，曾到日本、韓國、新馬看當地人怎麼喝茶，同時研究中國茶文化發展史，不禁自問，為什麼不能喝唐宋時的茶？為什麼只能喝一種茶？為什麼沒有很好喝又很多樣的茶？跑遍世界後終於明白，創造飲茶方式的是人，不是神，不滿足時就要靠自己創造。

寫過茶書後，決心創業，並且把在日本大阪看到的調製冰咖啡的技巧帶回台灣。當時大阪是夏天，我想喝杯冰的印度紅茶，服務人員卻堅持只有咖啡才能調成冷的，索性我就把調飲器買了回來，心想，能調咖啡當然就能調茶。

冷飲茶之所以能被廣泛接受，乃因其簡單易懂又不失原味。以創業初期推廣的紅茶而言，我選用的是台灣魚池的條形紅茶，香高味濃，清涼止渴，甜度適中而有回味，不僅迷倒門外漢，老茶客豪興大發時亦用來解癮……多元化的口味，如檸檬、百香，讓人一試再試。宋時的生活四藝──好的音樂、好的花草、好的環境、好的服務，都在這兒被體現了。

剛開始，很多人因好奇而進來品嚐，隨即被純正的滋味吸引，因為過去台灣的紅茶冰，都是大桶泡茶，甚至加中藥，止渴有餘，滋味不足。這樣新奇的口味，只有在小壺泡的茶杯中找得到，不但不懂茶的人能接受，懂茶的更能接受。

第二階段以花茶為基調，衍生出清香甘醇的十餘種春天系列，更是受到年輕的女性顧客喜愛，之後又推出奶茶系列、地方小吃的珍珠系列……，等市場穩健後，半醱酵的烏龍鐵觀音系列、後醱酵的普洱系列也一一進場，顧客在店中可以喝到自己所知的任何茶類，從冷到熱，茶湯滋味精準，甜度恰到好處。

唐朝封氏形容長安的街市飲茶，「比屋而飲，幾成風俗」，殊不為過。一九八七年，台

跑遍世界後終於明白，創造飲茶方式的是人，不是神，不滿足時就要靠自己創造。

中地區冷飲茶店林立，首創的「陽羨茶行」發源地所在附近，短短一百公尺擠進了十家相同的冷飲茶店。當時的業績並未因競爭者眾而減少，反因來客增多而持續上升。一九八八年、我因佈置需要，至台灣一水相隔的澎湖離島攝影，在澎湖街道不但看到已出現了紅茶店，在海鮮街居然也看到「吃海鮮附泡沫紅茶」的招牌。

看樣子，人類應是找到了適合的飲茶方法。即使來買高山茶的客人，都會喝完一小杯烏龍熱茶後，再移動位置來飲一大杯美味冷茶。結帳隊伍越排越長，有限的座位讓客人等到不耐煩，來吧台抗議後又回去重排。

開幕三個月，門庭若市，買茶的客人抱怨位子都被冷飲客佔了，冷飲茶的客人則抱怨要等、要排隊。第二個店是在一九八四年開的，是第一個店的翻版，原來的店則全改成冷飲茶供應站。

一九八三年五月至一九九三年，我的茶館迅速成長，很快就開了十家。冷飲茶是主力商品，自己最愛、最擅長的工夫茶茶座及茶莊，始終不敵冷飲茶，營業額不到一成。

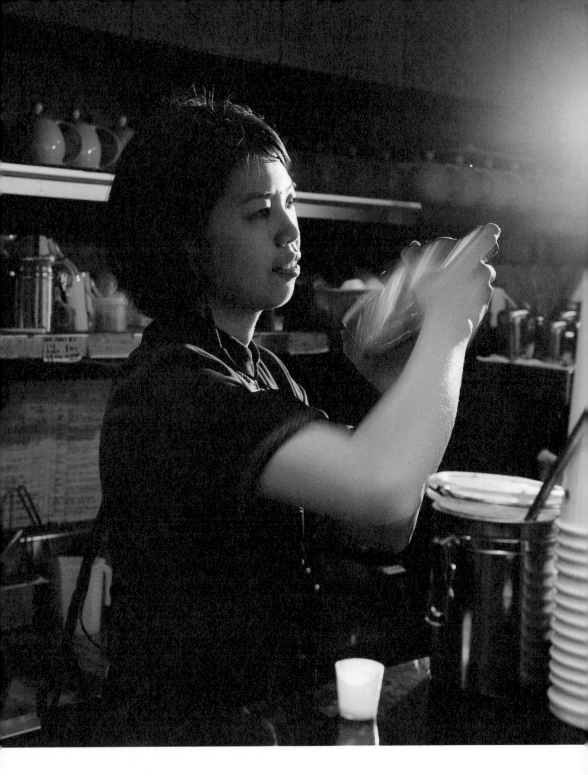

當珍珠遇見茶

04

冷飲茶的開發是一廂情願，流行是因緣俱足。

只因不滿足於「一地一時」的飲茶方式而做突破，根本不知有多大商機。開店第一階段，我大力推廣紅茶；選用新鮮的魚池條型紅茶，用工夫茶的茶湯標準，香高味濃，冰涼止渴，甜度適中，回甘無窮。不僅迷倒門外漢，老茶客亦常棄熱就冷。多元的口味，讓人一試再試。

宋時的生活四藝，好的音樂、好的花草、好的環境、好的服務，在這裡都看見了。

一九八四年的春天，有位年輕的女孩林秀慧出現在茶行門口，怯生生地遞出求職表，開始了吧檯調茶師的生涯。秀慧是在市場長大的女孩，靠天生靈敏的味嗅覺，她找到了自己喜歡的工作，遵照師父教導，把茶葉泡成原汁茶，又把原汁茶泡成美味的泡沫紅茶，也教導同

仁如何正確地調出美味冷飲茶。三年後升任店長，並負責產品開發工作。秀慧從小愛吃糖水

粉圓，某日，她在台中篤行市場買回一包粉圓，烹煮加糖之餘，靈光乍現：加入奶茶中，不

知是何滋味？請同仁試飲，眾人皆曰美味。師父前陣子才交代要豐富奶茶內容；奶茶加料除

了仙草、愛玉之外，粉圓最省事。懷著興奮忐忑的心情，端給正在茶館泡工夫茶的師父鑑定

命名，師父試飲，淡淡一句「粉圓嘛」，隨即為之命名。叫粉圓奶茶太直白，不如叫珍珠奶茶，

取其如黑珍珠之意，用毛筆在畫仙版上題字，並用硃砂寫上二十五元。

一九八七年的春天，茶行在牆面掛上珍珠奶茶的牌子，「珍奶時代」自此展開。

這是一段稀鬆平常的記事，記錄一項商品流行的前傳。就像歷史上許多偉人的孩提階段，

沒有誰知道那個流鼻涕的小孩後來竟然會和國父孫中山先生一樣偉大？冷飲茶的出現是因為

不滿足於「一時一地」的飲茶方式所做的突破，珍珠奶茶及其他兄弟伙例如漂浮（即仙草）

奶茶、愛玉檸檬，是效法古人加料的觀點所做的多元飲料，受歡迎是意料之中，成為明星則

並未設想，只知按部就班、順勢而為。以人類走過的茶史來看，好的、對的飲料方式應會流

行很久。

二○一三年五月二十日，秀慧已在公司服務滿二十九年，商品業務及研發重擔仍在她身上，就像珍珠奶茶的成長一樣，是暖暖醞釀、自我內化，最終才大放異采。珍珠奶茶至今二十六歲，在其十三歲的時候，因葉子楣的關係讓它紅遍台灣，因為喬丹的關係讓他紅遍美加，因張學友的關係讓他紅遍東南亞及港澳，如今，更是橫掃歐洲，比起十六、七世紀武夷茶登陸英國、荷蘭毫不遜色。秀慧從十八歲入行至今年近五十，每日依然在吧台做著品質控管及下程式的事。她樂在工作，春水堂是她的家，茶是她的舞台。

距今的二千年，西漢四川人把米湯加入了茶湯；距今約一千九百年，湖北、四川人把蔥、薑、莞荽加入了茶湯；距今一千年，宋蘇軾的孫子蘇籀把蜜和冰加入了茶湯；距今三百年，歐洲人把糖加入了茶湯；距今兩百多年，清朝的滿族把花加入了茶湯；距今二十六年，台灣春水堂有個女孩把粉圓加入了茶湯。

除了鹽巴尚未嘗試加入茶之外，春水堂幾乎全用上了：包括六大茶類，所有可食用的果汁、牛奶、固態、液狀的東西……。

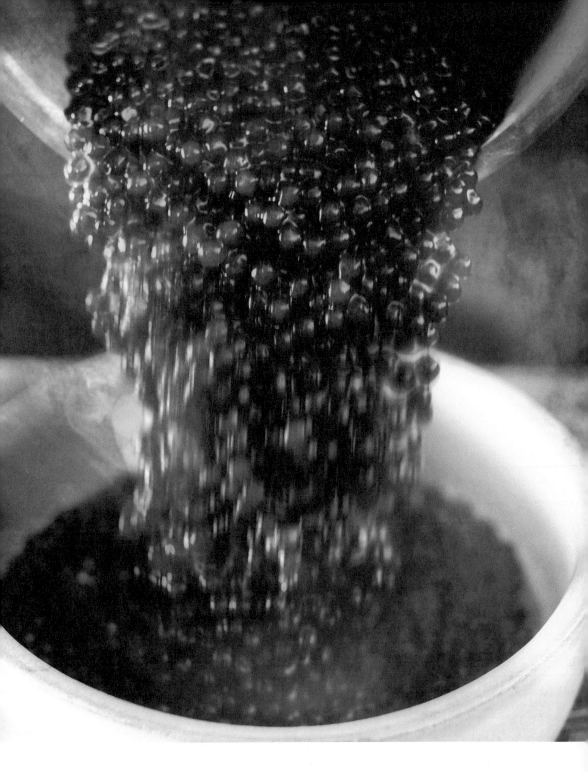

當珍珠遇見了茶，珍珠奶茶變成了明星，一人的光芒蓋過了整個族群。在我的眼中，我尚有九十九個還在成長中的孩子，以千年茶飲料歷史來看，早出頭的飲料不見得即是長壽飲料，豈不聞「小時了了、大未必佳」。我期待不久的將來，其他飲料也能選一天大放異采，不讓珍珠奶茶專美於前。

效法古人加料的觀點所做的多元飲料，受歡迎是意料之中，成為明星則並未設想，只知按部就班、順勢而為。

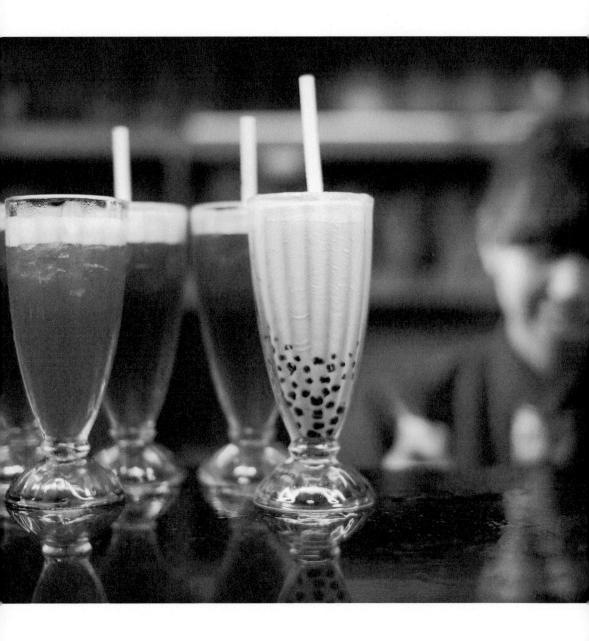

05

全民飲茶的時代

日治時代，台灣茶園提供日本極品紅茶、白毫烏龍，數量多且質佳。國民黨政府接手後，紅茶逐漸停產，綠茶及香片茶因內銷所需，日漸變多。

一九八二年左右，新式茶館開始出現在台灣的大城市。所謂「新式」是有別於過去只賣小壺、小杯飲，消費年齡層居高的舊茶館。新茶館供應調味冷飲茶，主攻年紀較輕的消費群。

從紅茶、花茶、烏龍茶到普洱茶的冷熱飲料，無所不包；從簡單的茶食如茶葉蛋至快餐、簡餐無不供應，先是一個城市流行，繼而全省流行，十年間，大大小小規模不一而足的茶飲料店遍布全省。紅茶的進口原來僅是小宗，九〇年代急速膨漲。許多新新人類提起茶，只知泡沫紅茶而不知凍頂烏龍，台灣的全民飲茶運動，政府高喊數年，不如業者一夕革命。

一九八三年階段，台灣流行庭園工夫茶館，佔地數百坪，動輒千萬金，平均消費每人三、五百元。冷飲茶店僅有十餘坪，每人消費不過十餘元。一九九三年後，大型庭園茶館逐漸消失，取而代之的是佔地數百坪、動輒千萬金的冷飲茶店。泡沫紅茶以銳不可當的架勢，蔓延全省，向香港擴張。許多預見商機者，紛紛創立連鎖機構，傳銷顧客經驗，進軍大陸。

早期的知名品牌計有天仁系統的休閒小站、仙蹤林、花之林，如今，中國兩大外帶茶飲品牌CoCo 都可、仙蹤林轉型的快樂檸檬都是台商，在中國已有超過一千家分店。

在兩岸尚未開放之前，便有機會跟中國的人、事、物打過交道，也數次帶領幹部考察中國。基於人力上的考量，最終決定先放棄西進的機會。

首先，是春水堂的幹部人才不足，暫無多餘人力經營大陸市場。畢竟，春水堂的特色就在於人，如果沒有優秀幹部，店面會流失內涵。絕對不能揠苗助長，為了要拓展市場而草率派任。

其次，中國的茶飲市場，益發以茶吧系統為主，就連早期登陸的仙蹤林也不得不轉型，

把飲料簡化，以外帶的快樂檸檬為主力。中國的消費型態仍在持續轉變，文化內涵尚未往下扎根，仍停留在消費口欲的階段。為免造成人才的耗損，決定繼續留在本地深耕，專注台灣市場，不想賺機會財，先把管理做好。

為免造成人才的耗損，決定繼續留在本地深耕，專注台灣市場，不想賺機會財，先把管理做好。

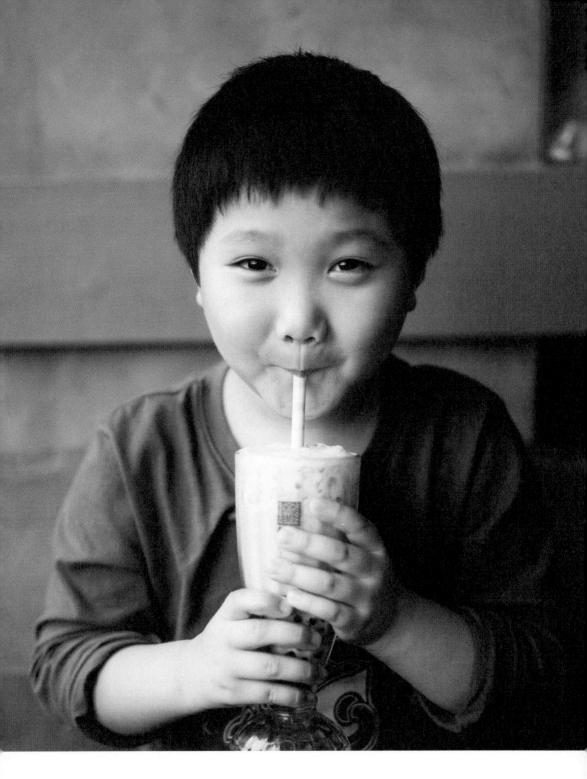

堅持，才有好品質

泡沫紅茶傳開後，很多人把泡沫紅茶看成茶的新發明，開店就叫泡沫紅茶店，產品都叫泡沫系列。珍珠奶茶流行後，又把珍珠奶茶當招牌，所有產品都叫珍珠系列。斷章取義、只賣流行的做法令人氣結，只謀近利、不顧遠景的想法讓人無可奈何。

例如，在多元化的飲茶做法中，從不醱酵、半醱酵、全醱酵、綠、白、青、紅、黑茶類的運用是全面性的。綠茶的原料以日本玉露粉較適宜，圖方便的業者，卻把福州香片叫茉香綠茶，久而久之，指鹿成馬，眾口鑠金，台灣冷飲茶店的花茶香片成了綠茶，只剩我們還傻傻地賣純玉露。烏龍及鐵觀音冷飲則因原料成本較貴，一般冷飲茶店乾脆不賣。

此外，沒有人願意真正以茶入餐或入點心，通常賣簡餐、快餐，或者乾脆變成茶餐廳，

賣港式點心，讓茶的消費只佔營業額不到一半。

冷飲茶被更多消費者接受後，我又積極開發紅茶以外的花茶為基調，衍生出清香甘醇的十餘種春天系列，年輕女性茶客為之風靡。開店第三年，研發小組成立，發覺目前供應的兩大類茶中，雖加果、加奶，總覺得豐富度不足，建議把地方小吃也納入。除了大受好評的粉圓，台中之前流行八寶蜜豆冰，我們也嘗試加入大豆、紅豆、芋圓、愛玉、粉粿、仙草及米苔目。最後體積較小的紅豆、粉圓、愛玉、仙草四種，正式成為冷飲茶系列產品，紅豆叫相思奶茶，粉圓叫珍珠奶茶，愛玉叫愛玉蜜茶，仙草叫漂浮奶茶。兩大茶類衍伸出數十種產品後，還是感覺不夠，為何烏龍茶及鐵觀音沒加入？為了改變茶香及茶味，這兩類茶都先予炭焙後再加入，於是炭香鐵觀音及炭焙烏龍茶系列於焉產生。加上綠茶、紅茶、花香系列，多元化的五類冷飲茶終於齊全。

回顧自己在事業經營中，縱使把茶變成冷飲以因應夏日與南方氣候，但在材料的運用上，每以世界為觀點：玉露取自日本、龍井取自杭州、花茶取自福州、紅茶取自印度、烏龍茶則取自台灣。在方法的表現上，以歷史為依據，小壺泡、大壺泡、熬茶、煮茶、加奶、加糖、

沒有好的人才，一切都是妄念。

加酒皆俱全；餐食範圍，控制在四成以下，以免失去茶館風貌；店內音樂，依規定播放；四時鮮花，不可以假亂真；名人字畫，必須得宜裝置；服務人員要笑口常開，服務心態就如家有喜慶；政策執行，不能虎頭蛇尾，敷衍了事。

這麼多年下來，儘管冷飲茶店如雨後春筍，因市場區隔明顯，始終來客不減。個人雖然在冷飲茶市場獲得很多肯定與利益，對於茶文化的推展仍不遺餘力，包括推展茶會，推廣多種茶的泡法，開創半醱酵茶周邊茶具，研究普洱茶的正確飲用等。深深以為，茶會是茶館待客之道的準則，各種茶的泡法是茶館從業人員必備專技，半醱酵茶的色香味要求是冷飲茶的濫觴，普洱茶的正確使用是其他物料引用的聯想。

然而，沒有好的人才，一切都是妄念。開業十年後，我決定規劃一套教育學分制，要求同仁接受完整的全人教育。雖然分店擴展速度始終緩慢，卻是在百年經營的道路上穩定地前進著。

管理的必要

從創業之初，茶行的管理工作已遠較一般店家齊備。

一開始不過兩家店、十來位員工，規模並不算大，我卻要求精密的管理：店長必須要做每天的流水帳；每個月，員工要特別挪出一天全員到齊，對材料做地毯式的盤點，而後店長再根據盤點的數據，做橫向與縱向的核對。這種管理方式，不是只看數字的「帳目式」核對，而是要將數字與品料數量逐一查核，工程相當浩大。

那時，店長都還年輕，也未必都是商業科系出身，有時候，會為了五塊錢的差額重新抓帳，搞得焦頭爛額。雖然員工常常抱怨，但在我看來，麻雀雖小，五臟要俱全，否則何以飛得長遠。

一九八七年，成立獨立的管理部辦公室。初期，只有三、四位工作人員在二十坪大的辦公室，統一處理公司的會計、倉管、發票管理等一般工作。辦公室成立後，立即著手三件事情：一是成立「春水堂」公司，申請專利商標；二是擬定各項管理制度；三是推動公司e化。

在思考管理制度時，我運用了公賣局的公務人員管理系統，以及過去從「組織管理」中所學的理論，例如年薪表、考核制度、盤點制度、進貨制度。在獎金制度上，決定採用過去在汽車公司學到的分紅制度。此外，我從扶輪社聘來一位行銷顧問，每週兩天，用燈號管理方式評比業績，用報表數字來觀察店鋪營運。由於新型態的管理必須與電腦結合，於是又在辦公室專設一位電腦管理人員，之後再引進POS系統做店鋪管理，讓吧台收銀與廚房連線。

公司制度化、e化之後，店鋪作業效率立即提升，管理也變得清晰迅速。

當時全面e化的公司不多，電腦價格也不若今日低廉，成立e化的管理部是個不小的投資。對一九八八年的春水堂來說，軟、硬體的投資金額不計，光是辦公室每月的固定支出便要三十萬元，相當於一間店的月開銷，的確有過一番掙扎與動搖。但我堅信，這是必要的成本，也是接下來拓展的跳板。一九九〇年，春水堂設置後勤管理部門與中央物流倉庫，為全省

有健全的管理部門，便可以有效率地控管分支。分支機構越多，管理部的功效便越能彰顯，成本也越形降低。

物流做準備；一九九一年成立運輸部門和物流車隊；二〇〇一年，春水堂向外縣市發展，台南店首先開幕，高雄店、風城店尾隨其後，並積極向台北市布局。春水堂版圖的快速拓展，管理部居功厥偉，因為有健全的管理部門，便可以有效率地控管分支；分支機構越多，管理部的功效便越能彰顯，成本也越形降低。事後來看，這步棋走得極對。

儘管如此，制度畢竟只是一個作業的平台、是工具；除了這些外在規範之外，「人」的內在素質也必須有長遠的培養。

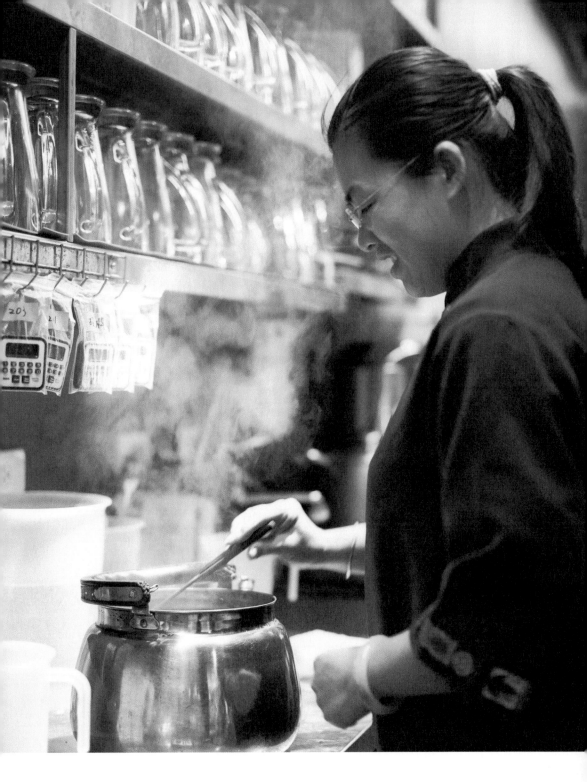

08

茶星高照家門

泡沫紅茶成功推廣開來後，原設計為度小月的產品，想不到大受歡迎，滿滿的人潮把茶葉茶具販賣區給佔領了。不到一年，因應創始店的人潮需求，府後店誕生，保留專賣茶葉茶具的空間（約四桌）給客人泡茶。冷飲茶客人繼續成長，半年後府後店改裝，也是一半賣冷飲、一半賣茶，地下室是包裝區，三樓是宿舍，漫長而穩定的茶藝專業在此展開。

府後店只有一個樓層，總面積不過十五坪，加上四維店八坪，一共二十三坪的空間，扣除座位區，工作區都是小小的。這麼小的空間勢必得被大大地利用，原汁茶的供應、茶葉蛋的製造、滷味的分裝、門市的販賣、焙茶的鑑定及會議的召開等，都要在這方空間進行。林秀慧在這裡半工半讀，完成了學業；我的兩個小孩在這兒被自由放牧，長大成人；公司的規章、發展的計畫、分店的拓展，都在這裡完成。

118

府後店是典型的社區型商店，維繫著街坊鄰里的生活與休閒，支撐著許多人的記憶與回顧，雖擔任運籌帷幄的工作，一路走來卻是波折不斷。跟四維店一樣，才見基礎就被房東趕走。「人有恆產，才有恆心」，於是我決定買下新建大樓的店面，不要被趕來趕去，但股東對此有意見，覺得生意能做多久還不知道，怎可把錢都投進店面。於是，我決定找家中兄長幫忙，創業四年後，這是獨力買下的第一間店面，但也因此跟股東分道揚鑣。

結果，新店面大受好評，生意非常好，事業一路順利，讀書會、電腦化都是從這家店開始的。冷飲茶業慢慢在轉型，舒適明亮的客座空間，與良好的工作環境是第一優先要求。沒有百年的老店，除非它的條件機能很足夠，而且一直可維持平衡。二〇一二年，將屆三十歲的四維店重新整修，使之更明朗，工作空間的機能性及廁所都加強改善。

三十年來，四維店跟老顧客一起成長，既是創始店，也是歷史最久的一家店，更是許多人留下回憶的地方。

惆悵地是，時間怎麼過得如此之快，轉眼人已耳順之年，感慨自己這麼幸運，在工作中，

冷飲茶業慢慢在轉型，舒適明亮的客座空間，與良好的工作環境是第一優先要求。

圖為春水堂國美館店

一直充滿喜悅與快樂，與別人相比，只能說「茶星高照家門」。

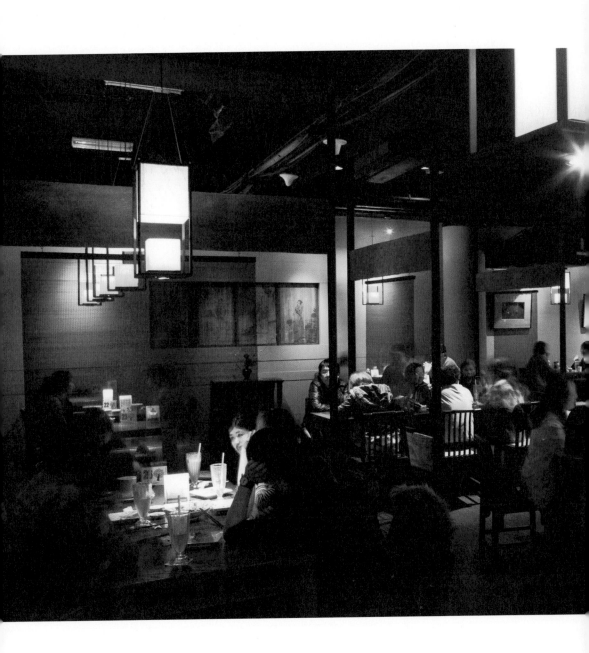

09

尚未超越，何來成就

春水堂成立十五年的時候，新的分店如香菇般冒出，儘管財務壓力極大，仍以經營型態受到消費者肯定而感到自喜。旗艦店開張之始，特在牆面寫下「春水堂記」。

秉承中國傳統文化，在掛畫插花環境中，用各類茶原料，依四季冷暖原則，普遍飲茶、吃茶、用茶之樂趣。創自一九八三、十五年來，遷搬多次，今奠基於此，期永續百年，不朽經營。

或許有人看了這一篇自敘會嗤之以鼻，「永續百年、不朽經營」是何等大事，豈只說說而已。偌大國民黨，至今亦不過百年過一點，小小茶館如何期待百年，又如何不朽經營。

凡人都知文化來自和平與安定，五千年來，中國雖歷經數個朝代的改變，唐有四百年安

春水堂記

中國傳統文化，在掛畫、插花環境
吃茶、用茶之樂趣，創且一九八
績，不朽經營，是為記。

123

定，宋亦有近四百年安定，數百年昇平歲月自然有其生活文化深度。從茶的歷史來看，把茶文化發揮至最高點，生活型態豐富而有內涵，正是宋朝。宋人曾有過的茶文化生活，清楚記在文字中，可惜太多人剛剛溫飽有餘，還在學時會賓友，學習對象偏又太狹窄，以至於多年來尚未海闊天空。套句清人詩，正是「咀尖肚大柄兒高，暫免飢寒便自豪，量小不堪容大物，兩三寸水起波濤」。

台灣受閩南文化直接影響，在中國茶的發展史上，有人認為閩南茶文化最為精緻化。在我看來，若說精緻的製茶或茶湯文化都對，但絕不是精緻茶文化。十九世紀初的日本也接受了工夫茶文化，百年後，小壺泡在日本已成多元文化的煎茶道。台灣間接從福建傳來工夫茶，遺憾百多年來，卻只注意茶湯文化，計較茶好不好而已。

從歷史上知道，不穩定又難製造的半醱酵茶也曾令英國人為之風靡，但隨即發揮理性，認定半醱酵應該改良，終於紅茶問世並行銷全球。半醱酵茶的小壺泡，在台灣至今仍是少數人的最愛，農政單位在推廣它，藝術家迷戀它，少數人肯定它，多數人卻不了解它。出了台灣，更少人接受它。

我是一個從半醱酵茶中覺醒的人。炎炎夏日，把冰塊加入了烏龍茶中；溼冷冬日，用紅茶熬上一鍋奶茶，亦曾沾沾自喜，自以為聰明無比，前所未有。直到讀了一本宋人筆記後深感慚愧，野人獻曝莫甚於此。一個宋人不過記載他數十年所見，而區區所見就比現在多得多，人豈可不讀書，豈可不了解歷史。倘若能一面工作，一面學習，人生自然有所成長。

從人類用茶的角度來看，每個階段的人都在尋找理想。從半醱酵茶入門的人，跳出了獨沽一味的觀念、跳脫出茶湯文化的觀念，飲茶世界一定會變得更大。從事茶湯服務業以來，常有人稱讚我的努力，成就更是不敢居，因為我深知，即是所為種種，與宋朝杭州、開封那些茶館相比，都尚未超越，何成就之有。

從半醱酵茶入門的人，跳出了獨沽一味的觀念、跳脫出茶湯文化的觀念，飲茶世界一定會變得更大。

打破加盟致富的迷思

台灣創業者常常會走的一條捷徑就是開加盟店。加盟金動輒上百萬台幣，比起一杯一杯賣茶，加盟制度是快速獲得現金的方法，因此成為創業者趨之若鶩的夢想。

春水堂也曾開設過加盟店，一九九二年，春水堂已有七家分店，正值加盟制度竄紅，許多幹部、朋友都建議春水堂改走加盟路線。當時，春水堂本身也正遇到幾個瓶頸，第一是人力不夠，沒有足夠的店長；第二是為了避免遇到房租上的刁難，新成立的店面皆以公司名義購屋，大筆資金投入於此，暫時無力於其他分店。此時，新竹有對夫妻，都是建築系出身，各方面程度皆不錯，很讓我欣賞。於是，便接受了他們的加盟計畫。

加盟制度是一種兩難的遊戲，若生意不好，經營者會認為「盟主」有問題，雙方不歡而

散；若經營得宜，經營者學會了技術，一定會思考自立門戶；無論如何，結果都是勞燕分飛。

春水堂當然也不例外，頭一兩年加盟店一切順暢，之後，各種大大小小的紛爭，大至經營的理念、原料的價格，小至店面的擺設、店員的制服……，春水堂對加盟店都有著鞭長莫及的無奈。

在我看來，茶館是文化事業，因此格外重視店內的環境質感。一直以來，春水堂便沿襲宋時茶館風格，店內要焚香、插四時花、掛名人畫，這是從草創時期便樹立起一貫風格。店內掛畫絕不用複製品，能夠展示在顧客眼前的都是台灣知名畫家，例如王灝、李中堅、李義弘等的真跡。

平均而言，春水堂的每家店面至少要懸掛二十幅畫作，而且依四季遞嬗，店面必須定期更換畫作。如此算下來，每家店每年要換掛約八十幅畫。這些真跡畫作最便宜的要一萬元，中上乘者動輒十數萬元，這樣高金額的投資，各店很難自行負擔。為了替各店減低成本、調度方便，春水堂便由總公司出資購買畫作，當分店拓展至十多家時，便需要數百幅的作品。

這些作品不但價格高昂，而且一律採用無酸裱褙，精緻配框，總公司還特闢一間百餘坪的畫室，

統一收藏畫作。各店若有需要，便以象徵性的兩百元租金，由店長到畫室挑選租用。

然而，加盟者未必認同這樣的理念，誤以為總公司無所不用其極地在謀利，連兩百元的租金都不放過。況且，掛畫一定得隨四季更替嗎？一定得用名人真跡嗎？難道不能用裱框的月曆來替代嗎？

除了掛畫之外，還有很多的事情是不容易溝通的。例如店裡的花飾，鮮花是基本的要求，鮮花與假花不但有質感、美感的差異，也顯示出店家的誠意心態。但是，鮮花假花的成本差距甚大，一家店要擺飾五至六盆的鮮花，而且現場絕不允許有枯花，冬季時要每週更換一次，夏天則是兩、三天便得換一次花。在這樣的要求下，每個月各店的鮮花就要花一萬多元，一年十二萬。另外還有制服的問題，算下來，一年的開銷還真是不少。

對美感不足、理念不同的加盟業主而言，這些開支是「無謂的支出」。對一心及早回本的加盟者而言，每年不但要花數十萬在鮮花、服裝和掛畫上，還得投入人力和精神至總公司參加研習會議，實在難以接受。「上有政策，下有對策」，於是鮮花太貴，加盟店便改用塑

膠假花；訂做服價格太高，不如換穿幾百元的市場成衣。除此之外，還有些自認羽翼漸豐的加盟者，開始嫌棄公司的原料太貴、流程太繁瑣，自己幾年下來已是行家，可以研發產品了。

他們認為，公司用四十元一兩的茶葉來做原料是不智之舉，而且有剝削加盟店的嫌疑；改用二十元的茶葉，口味差不多，成本也立即降低一半！另外，總公司將每一家店的折舊都設定在三十六個月以上，也就是說，可以花較多的錢裝潢，用較貴的建材與食材，設定三年後才回本，但是，很少加盟者有這份耐心。他們懷疑，這是總公司要控制加盟店的策略！

因為對茶道的理念和熱情有差異，加盟店與總公司的立場經常針鋒相對；也因為這種對立，加盟者的思路會有所蒙蔽，否定春水堂的專業經驗，也漠視公司過去心血投入。

加盟和直營存在著長線經營和短線經營的之間的絕對矛盾，這種矛盾的對立，是發自於人性現實的無解難題。直營店的利潤來自產品、來自消費者，當經濟來源是消費者時，店家自然就會用心經營自己的內涵。

冷飲茶還有幾百年的發展空間，有心於此道的人，希望大家在品質上用功，打破加盟致

高瞻遠矚的公司的確要重視利潤，但不要把利潤當主要的目的和動力，而是把利潤的戰線拉的很遠、很長。

富的迷思。因為高瞻遠矚的公司的確要重視利潤，但不要把利潤當主要的目的和動力，而是把利潤的戰線拉的很遠、很長。

想法成熟，一切自在掌握

冷飲茶加料的飲用方式獲得認同後，飲茶革命才正開始，就像由地震震央向外傳播震波一樣，這股震撼幾乎是全球性的，北美、波士頓、多倫多地區早已流傳，最後抵達歐洲是由我們親手傳送的珍珠奶茶。合乎人性、豐富多元的茶飲料會是這本世紀飲料的主題。

咖啡與茶彼此比較勁好幾百年。千萬不要問中南美或印尼爪哇地區的人「哪種咖啡好喝」這類傻問題，就像不要問凍頂地區的人「茶與咖啡哪樣迷人」。在不產茶或咖啡的地區，材料被充分地巧妙運用，融入生活愈多，自然被接受愈多。

在台灣，此起彼落的交替波段大約是十年，幾乎都是因為飲用方法被改變而造成流行，例如花式咖啡或花式飲茶，飲料的生命往往跟企業的興衰等量齊觀。

身為飲茶多元化運用的流行倡導者，在花式咖啡更有計畫地佔領市場後，同陣線的戰友意志動搖者所在多有，或者簡化淡出、賤賣自己，或者茶中有餐，餐中有咖啡。看到茶行一家家地收，茶館走向餐廳化，茶鋪走向茶攤販，心中不禁鬱積氣結，實非三言兩語能消。

創業初期的強項「泡沫紅茶」，我硬是不肯把這四個字列入點單中，因為實在無法接受很多慕仿者只拔一根雞毛就去賣特產，泡沫茶不該是冷飲茶的全部。無奈「泡沫紅茶店」遍地開花，而且什麼茶都叫泡沫，還流行到國外。「珍珠奶茶」也只是暢銷商品的一種，偏偏又有「珍珠奶茶專賣店」，什麼茶都加進珍珠……。朋友笑說，都怪名字取得不好，「泡沫、泡沫」，流行久了就變泡沫。倒不是迷信字義，心中也知當初命名只是取其好玩，自己已有「多元化飲茶可大可久，可長可傳」的想法，茶的文化歷經數千年，會成為泡沫的鐵定是想法不清楚的人，而非茶。既有百年計畫，「泡沫」兩字不用也罷。

一路走來，深覺自己只做好一點點工作而已。冷茶花式加料系列雖然造成流行，茶凍系列卻不被接受；茶的懷石料理被扭曲變形，茶冰淇淋叫好卻不叫座，各種正確泡茶法尚在推廣中，茶的空間藝術早已走偏，茶的裝置藝術尚未蔚然成局，文化教育並未普及，傳承出現斷層，

茶湯文化尚未轉型，傳統品味的茶莊尚未有著落，博物館還只在規劃中……這些工作感覺都是自己的責任。眼看同行想的都是有什麼最快致富的方式或材料，自滿於十元五百毫升的茶產品，或者三、五千萬裝潢卻只賣小攤價格的營業方式，迅速成軍滿布街頭的異類冰鋪……，在在都考驗著我的信心。

友人從波士頓專程而來，喜歡春水堂營造出的類似歐洲地區小吃茶飲風格，更喜歡我們的裝置味道，「中式裡有現代、現代裡有個人魅力與色彩」，很適合兩百年前為了抗稅將茶丟入港口的波士頓。有朋友留日，知道珍珠奶茶在日本大為風行，邀約共遊東京附近數座衛星城，以為商機無限，心怦然而動，目睹歸來，數日猶不能平靜。又有上海朋友，用春水堂模式開了數家連鎖，約邀探究市場，為西進鋪路，三次往返，目睹市場之大，遠景之深，百年際遇，或莫過如此，心念神馳、輾轉反側，數月有夢。

不久，流行起了變化，飲料茶似進入春秋戰國時代，百花齊放，百鳥爭鳴，市場漸被瓜分，業績頗受影響。不一樣的是，價格低到離譜，空間大到迷路，產品雜到眼花，卻統統叫茶飲料店，雖然還稱不上「眾鳥高飛盡，孤雲去日閒」的地步，不禁感覺自己像夢幻騎士中

的唐吉訶德，同志怎麼都變節了。面對著巨大的風車，那是時間幻化成的一種考驗。

我愛松樹，常與松樹為伍。據說松樹可以活數千年，一百歲只算是嬰兒，五葉松至少要超過三十年才會開花。在不景氣的氛圍中，種松計畫仍舊年年增加。於是，委婉地拒絕了北美的朋友，實在還沒輪到波士頓開店；與日本親戚喝茶，只能說日本是好地方，可惜大家都還太忙了，無法分身；上海朋友當然知道把已派駐的經理調回來是什麼意思⋯⋯。事實上，我們一直未曾停頓或遲疑過，自己擬定的百年計畫、按部就班的人才成長是無法揠苗助長的，沒有想法成熟的人，一切都是空談。

茶館風格、茶飲價值的定位，需要用經驗累積，靠時間換取，許多尚在進行中的工作，需要堅定的想法，才能一一完成，換成肯定。據說，法家大師楊朱面對歧路時不禁痛哭，因為分歧之路可南可北，稍有不慎，將南轅北轍，大違初衷；墨子看到白絲被染成黑色也心生感嘆。法、墨兩家大師以悲憫之心看世情、閱世人，殊不知，知歷史、知地理，即便密如蛛網也不會迷路。至於白絲，只要想好了，要染成什麼顏色都在掌握中，一但染好，只來喜樂，哪裡還有悲傷呢。

想法成熟，一切自在掌握

自己擬定的百年計畫、按部就班的人才成長是無法揠苗助長的，沒有想法成熟的人，一切都是空談。

舌尖上的高度要求

台灣至少有十萬人在喝小壺泡的茶，這些人既是半發酵冷飲的裁判，也會是基本的推廣者。春水堂冷飲茶的標準，就以這十萬人的標準為基準：色、香、味俱全，微苦、微澀、會回甘、有香味。有了這十萬人的基礎，大眾才有辨別的依據，久而久之，十萬人的標準會變成五十萬、一百萬人的標準。消費大眾都是內行人，茶的風潮才能延續不墜。

關鍵是，如何將小壺泡的標準轉換到冷飲茶之上？在春水堂，飲料有上百種，每種飲料都要經過四層關卡，讓冷飲茶達到小壺泡的標準。

第一層關卡是研發部門。研發部門的成員都是經驗最老道的同仁，在味嗅覺的敏銳度上必須超乎常人。在春水堂員工訓練最基礎的「通識課程」中，公司便已經開始訓練、篩選敏

銳度高的員工，特別加強他們對茶葉、原料方面的認識，訓練各種茶飲、特別是小壺泡的調製手法，等到學科和術科都通過測驗，能夠獨當一面之後，才有晉升幹部的資格。

小壺泡重視穩定性，如果茶葉可以泡五道水，那麼，五道水的色香味要一樣；流程的順序及時間的計算都要一樣，三百六十五天皆是如此。品質統一，不為情緒左右，這是小壺泡的基本功。研發部的任務，就是讓冷飲茶也達到這樣的穩定度。他們的工作從選茶開始，購進茶葉後，研發部必須要調製出各種茶類的「原汁茶」。一般茶館的原汁茶，不外乎就是紅茶、綠茶、普洱茶等三、四種類型，但是春水堂每天至少必須調製十五種以上的原汁茶。為何如此繁複？這是因為要讓不同成分的飲料，有著最佳風味表現。

舉例來說，春水堂的「翡翠檸檬」與「茉香綠茶」，採用的茶葉皆為香片，但兩種茶所要求的原汁茶不同。翡翠檸檬加入了酸味十足的檸檬原汁，這種茶所訴諸的重點，是要表現出香與濃的飽和度；至於茉香綠茶，則是要喝出茶本身的淡雅。研發部人員在選茶時，必須先以小壺泡品嚐，拿捏出每一種、每一季、每一批茶葉的特質，同時腦中立即轉換一個「介面」，換算出在什麼樣的條件下，眼前的這杯茶能夠「由熱變冰」而不失原味。然後回到研

發中心，開始做測試，將調製的過程數字化、文字化，甚至姿勢化、手法化，訂出此批茶葉的標準流程。之後，再將茶葉分送至各店，如果分店出現疑問，他們還必須趕赴現場指導解說。

春水堂共有一百多種茶飲，站在源頭的研發部同仁，必須記住這一百多種飲品的特質，在每一季逐一調整程式，並且擔負成敗責任。其中的工作壓力，一般人難以想像的。

進到各店廚房後，各店的「品管師」為品質把關的第二道關卡。品管師負責調製原汁茶，為了讓各店的品質統一，品管師在接到泡法後，必須一絲不苟地調製。擔任品管師的員工必定接受過口味辨識的訓練，如果調製出來的原汁茶在色香味韻上與過去所學的標準不同，他們會立即向研發部反應，尋求修正之道。

把關的第三層關卡是吧台人員，在接到客人的點單後，吧台人員依照研發部統一訂定的數量、比例和手法調製產品。在春水堂的基層工作中，吧台可說是難度最高的，生意繁忙時，他們一接到點單，要能夠「本能反應」地展開調製，因此，必須記熟一百多項調配公式，而

店內的幹部會經常巡視新進人員，禁止他們攜帶「小抄」。在客閒時，幹部會不斷教他們練習，並隨時抽測；幹部之所以要求如此嚴苛，正是因為每種產品的程式都有著研發人員的茶道經驗，稍有閃失，就會讓冷飲茶失去傳統意義。

經過了三層把關，最後，當飲料製作完成準備呈現給顧客之前，幹部還必須做最後一次的篩選。春水堂規定各店的店長、副店長與組長，是內部「品管圈」成員，各自分配監督的領域，用檢測儀器測試飲料的濃度、糖度與色澤，不合格即淘汰重做，倘若生意過忙無法逐一檢測，也必須達到公司明文規定的每日基本測定杯數。

如此不計成本地訓練員工、成立獨立的研發部門，並且為冷飲茶設定四層的把關機制，最終目的就是為了讓冷飲茶達到小壺泡的標準。只是，當消費者啜著甜蜜的冷飲，是否會在意茶湯裡的香甘韻味？從許多茶館茶攤以低價茶葉，甚至化學原料調茶，同樣也大受歡迎的情形看來，答案似乎是否定的。

然而在我看來，工作有兩種意義：一為興趣理念，二為經營利潤。三十年前出於喜好茶

道而投身此行，理念便是推廣茶道文化，在新的世紀用新的方式來傳承文化精髓。如果要放棄這樣的興趣與理念，寧願退出此行。在經營上，大眾或許一時難以喝出冷飲茶的竅門，隨著時間累積，冷飲茶的品味會不斷提升，消費者自會明白春水堂的茶湯裡有著何等素養，漸漸地，素質不足的茶館自會被淘汰。

如今，這樣的局勢已逐漸浮現出來，這是我在經營上最大的成就。

隨著時間累積，冷飲茶的品味會不斷提升，消費者自會明白春水堂的茶湯裡有著何等素養，何等素養。

人才，還是人才

人與人之間，理念一致的機會可遇不可求，與其被動地等待，不如自己花時間培養理念相契的人才。

一個優秀的人才，絕非三、五年便可培養出來，但在「百年經營」的遠景之下，八年、十年的投資都是相對值得的。一九九三年，春水堂在台中市大進街成立「荊谿茶學院」，做為教育訓練中心。在這裡，研發小組的成員會研究出新產品與新做法，如果市場的反應不錯，便將製作流程教授給各分店，因此它也扮演了獨立研發中心的角色。

在教育的功能上，初期的荊谿茶學院開設了兩種型態的課程。第一種是向大眾推廣茶藝與文化，類似社區大學，茶學院會聘請專業講師，開設茶道、插花、烹飪或繪畫欣賞等等的

講座，有時也舉辦文人學者的演講或讀書會，邀請大眾來參與。第二種功能則是負責內部員工的訓練課程，由茶學院統一開辦較複雜、較富理念性的課程，一般性的現場店務訓練則由各店店長自行籌辦。不久，由於春水堂的員工人數不斷增加，茶學院便停辦了對外活動，專職訓練內部員工。幾年後荊谿茶學院的空間已不敷使用，一九九九年訓練中心便遷入朝馬總店內。

　　春水堂員工訓練的課程，從職務上來分成五種層級。最基礎的包括各崗位人員、外場人員、櫃臺人員、調茶人員及品管人員。各崗位的員工都要先修習通識課程，共有九項科目，包括公司規章、味嗅覺的鑑定、生活禮儀、服務業待客之道等等，每門課程二至三小時不等。

外場、櫃臺與調茶各有十三堂課程，品管課程則有十五堂課程，其中有產品、製作流程的認識，原汁茶的辨識、手搖茶的姿勢教導、各式茶葉外觀的辨識等。在此層級，員工每年要接受一百四十個小時的訓練，內容有基礎技能的訓練，教導員工待人處事、應對進退的課程，例如長輩晚輩之間的對待禮儀、行走坐臥的倫理順序，甚至有課程教導年輕員工如何提防社會的黑暗面。

進階到崗位組長之後，就必須學習有關教育新人的課程，並且開始了解各種茶葉的製造過程，學習「清香型」與「濃香型」兩種不同風味的泡茶方式，研讀茶史，以及基礎的企管課程。在此階段，共有十二門三十六學時的課程。就一般的公司行號而言，員工的職訓進行到這個階段便已足夠，更深入的知識就屬於員工自己的責任了。對春水堂來說，希望培育的是全方位的人才，因此職位越往上，所必須學習的課程反而更加繁重。

在副店長以上的層級，公司每年會開設管理和專業兩類課程，加起來約有三十五門課。

在專業部分，幹部被要求學習的項目包括各式花茶的泡法、煮茶法，春水堂獨創的「春水茶席」、「秋山茶席」的布置，店內的裝飾技巧，並且要發表自己對多元茶藝的研究。在管理部分，除了財務、人際、時間管理與生涯規劃等課程之外，春水堂還有琳瑯滿目的趣味休閒課程，例如文化漫談、藝術欣賞、思考法則、易經、衛生保健、胡琴、紫微斗數、繪畫……等等。

因為期待每一家春水堂都能各具生命力和文化氣質，「全人式」的員工訓練是非做不可的事。每位員工參加的課程種類、學習成績，都列入考績標準，在晉升時，公司會由總經理、

人與人之間，理念一致的機會可遇不可求，與其被動地等待，不如自己花時間培養理念相契的人才。

經理和外界專家做評審，針對這些內容進行測驗。

就人才培育、員工訓練這部分來看，春水堂所投入的人力、時間與經費，恐怕少有公司能相提並論。

有人問我，在等待開花結果的時間裡，如果員工跳槽了、流失了，心血不就付諸東流？是不是應該有一套防範的機制？在我看來，經營者應該扮演園丁角色，不能夠因為花朵可能不開，就乾脆不灌溉。春水堂對員工向來沒有保留，所有技術、知識都會傾囊相授，不用擔憂所謂的商業機密，主管更不必擔心部屬的能力會超越自己；部屬越是優秀，主管才越有向上升級、開創新園地的機會。

事實上，我不僅不擔心員工自立門戶，甚至很祝福他們的創業勇氣。畢竟，經營茶館需要跨過很高的知識、理念門檻，並非只是多少茶葉加多少水這般簡單。每一杯飲料的背後，靠得是龐大的研發和後勤系統在支援，年輕的員工如果不了解這些，很容易因為懵懂而創業失敗；如果他們知道了這些難處，自然不會選擇離開春水堂。

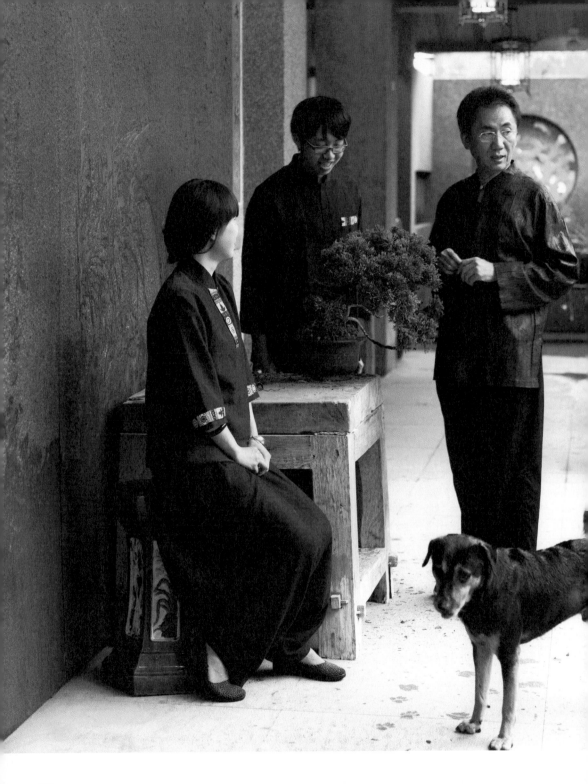

人人都是茶師

對於茶道的理想和熱情，一直是我經營事業的原動力，因此，除了要求自己深研茶道，更在茶道教育上費盡心思，期望每一位春水堂的員工都是專業的茶人。

為此，我訂定了一套嚴格的測驗制度：一般店員修習完基礎課程後，要再進一步取得副店長的資格時，必須要通過學科與術科的測驗。學科測驗有口試與筆試，考試內容是茶葉的專業知識和管理觀念；術科測驗則要泡三式不同類型的茶，前兩式是「清香式」與「濃香式」泡茶法，第三式是吧台能力的測驗，主考官會以隨機的方式，在百餘種的冷熱飲中，抽測三項產品，受測者要在三分鐘之內完成調泡。通過這些測驗之後，員工才具備副店長資格，並且被允許參加更高深的花式泡茶法（古今中外各流派的泡茶方法），以及煮茶法的培訓課程。

除了考試外，春水堂每年還會舉辦兩次泡茶比賽，冷飲熱飲各一回。各店要派出二至三組人員參加，各店主管要到場觀摩，資深幹部全員出席考察，並邀請茶界專家擔任評審。

春水堂舉辦泡茶比賽，目的在於提升傳統的茶道水準。台灣一般人大多採閩南式的泡茶法，就是一般常見的雙杯式泡法（用兩百至三百毫升的壺泡四次，用一百毫升的茶碗喝）。不過這種泡茶的方式，並不適合所有的茶葉。例如，喝普洱茶時，應該像大陸一樣放在灶上烹煮，也可以放在酒精燈上，以烹煮普洱茶的宜興壺煮。第一泡是溫潤泡，煮開倒掉，第二泡煮三十五分鐘，用一百五十毫升大杯的茶碗喝，如此烹煮出來的茶，爽口甘醇，而且殺菌、衛生。

鐵觀音應該用小壺小杯泡焙火茶，也就是用一百至一百五十毫升的茶壺泡味道本來就強的鐵觀音，並用二十至三十毫升的茶碗品嚐。如此泡出來的茶湯，韻味才足以表現出鐵觀音的濃烈。至於茶葉外形是直條狀的白毫烏龍、文山包種、龍井茶，則適合文人茶泡法，也就是用三、四百毫升的茶壺泡出茶韻清雅的茶湯，用一百五十毫升的茶杯來喝。

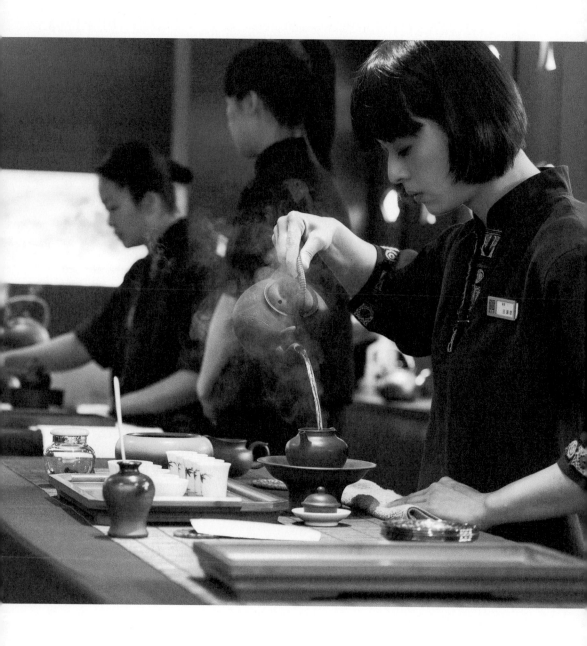

150

春水堂就「文人茶」（文山、白毫、龍井、南糯綠芽）、「工夫茶」（奇香鐵觀音、焙火茶、選存茶）、「富貴茶」（清香形高山茶）、「邊疆茶」（普洱）等不同定位，陸續研究出「方圓茶席」、「秋山茶席」與「春水茶席」等各種不同之泡法。

方圓茶席是普洱茶的創新煮法。方圓茶席的基本概念為用宜興壺煮沸普洱茶，用景德碗飲茶湯，方盤、鋪巾、容器、茶荷、杯托，一應俱全。

春水堂的秋山茶席，是傳統工夫茶泡法更精細的提升，重視整體搭配，屏風為必備，最好由自己書寫與茶有關之書法，周邊擺設盆栽，桌面以雅石為宜。秋山茶席適合泡高香鐵觀音、焙火茶或水仙類茶。此種泡茶法五人內為佳，備以雙色之聞香杯、品味杯，壺之大小要適合於杯量，也要有收藏品味，而執壺者則應要有書法、盆栽與布置環境之素養。這些要求，不但是旨在提升飲茶之意境，更隱含著認識自然、豐富生活的想法。

春水茶席是對雙杯式泡法設立新的規矩與流程，用來表演與自奉皆可。茶具的選用，以組合為前提，在一個方式下自由搭配。茶品選用清香茶，以求合聞香之雅趣。環境上要備有

文人花藝或果供，營造飲茶空間之美。泡法要求婉約柔順，姿勢不偏不倚，過程似表演而不做作。

在進行比賽時，各組人員在此三種基本茶席的框架內，各自創造出不同的風韻。參賽者不但要在茶味、茶色、茶韻、姿勢與儀態上達到專業標準，更要從美學的角度塑造出自己的主題，讓服裝、茶具、茶席布置都與主題合而為一。例如有的茶席是江南風流、桃花過渡，有的茶席是蒼天寄情、江湖豪義……。每年在綠野如茵的草地上，總有兩回風情萬千的泡茶聚會，這絲毫不像是比賽，而是表演藝術的宴會。

為了員工訓練、資格考試及泡茶比賽，員工們平時必須無止息地精煉茶藝，而活動舉辦時，店員必須放下店務，主管們得要擱下繁雜的行政業務；在茶道、文化與藝術面前，營收、金錢顯得微不足道，這正是春水特色。

對於茶道的理想和熱情，一直是我經營事業的原動力。除了要求自己深研茶道，更在教育上費盡心思，期望每位員工都是專業茶人。

茶館裡的讀書會

在全人教育的理念下，除了各種職訓課程外，為鼓勵同仁多讀書、讀好書，我每月都親自帶領主要幹部開讀書會。後來，各家分店也紛紛比照辦理，由店長每週舉辦讀書會。

事實上，春水堂的讀書會一開始是員工主動提議的。他們見我的書架上陳列著不同領域的奇書典籍，只要得空便找書來看，而且經常讀得很有興味。於是，十幾位同仁便提議由我帶領、挑選該讀的書，每月定期聚會一次。而我唯一的要求就是，既然要做就得認真持續，千萬不能淪為聊天會。

開了幾回之後，大家苦不堪言，因為我選的書比大學課程還難。包括《中國哲學史》、《中國茶史》、《老殘遊記》、《儒林外傳》、《金剛經》、《千家詩》之類的文化書籍，幾年後，

又加入《從A到A⁺》、《基業長青》、「NEXT」企管專書。後來，才加進一些活潑輕鬆的讀物，例如《發現達文西的七種天才》、《台語的趣味》，甚至《蛋白質女孩》。

直到現在為止，讀書會仍在持續，一開始已經二十四年。每位員工的書架上都擺了七、八百本讀書會用過的書。一如二十多年前，大家都很樂於在讀書會上發言，或者分享溝通，或者凸顯自己的想法跟能力。不同的是，讀書會的人數日益增多，於是，改由我親自帶領三十多位一級主管每月開一次讀書會，人事經理則帶領儲備幹部開讀書會，各店店長也在分店開起讀書會。

原本不愛看書的同仁，剛開始不得不讀，心存應付。慢慢地，在參與過程中，聽到別人的觀點，有了興趣，感受到讀書的好處，經年累月下來，氣質態度談吐都大為不同。利用這個機會，主管們正可傳達企業的價值、經營的想法，凝聚力變強，員工流動率始終不超過三％。聽聞春水堂讀書會傳統的友人，都覺不可思議，何況竟能一辦二十多年。及至憶起每回步入春水堂，縱然喧囂人語不絕，但總有踏進私塾的閒靜氣息，一切便了然於胸。

有了興趣，感受到讀書的好處，經年累月下來，氣質態度談吐都大為不同。

員工就是股東

八年、十年是段漫長的過程，也是年輕人最精華的一段青春時光。這些時間，他們若是選擇在春水堂，就必須按部就班一步步地往上爬。一旦出了春水堂，同業莫不求才若渴，爭相高薪聘用。在這種局勢下，難免會有幹部選擇跳槽或自行創業，追尋更高的職位和收入。

早在一九八八年，這樣的難題便出現了。當時，有位資深幹部一心想要有自己的事業，所以遞上辭呈，準備自己開店。念在與這位員工有多年交情，捨不得他離開，另一方面也擔心這位優秀同仁並沒有真正了解經營上的難處。於是，我決定無論如何都要留住他，因此嘗試了第一次的「內部創業」。

內部創業的基本概念，就是先詢問想要創業的同仁，如果他自行開店會期待能有多少收

入？舉例來說，如果他期待自己有一百二十萬的年收入，那麼公司就與他簽訂合約，保證他一百二十萬的基本年薪。年薪之外，公司還願意替他出資購買、裝潢店面，以店面的開辦金額分配給他赤裸的股份（完全不扣除商標與 know how 的價值），倘若營業額超出雙方訂立的標準，他還可以有額外的分紅。換算成實際的數字來說，春水堂的內部創業不但保障店長的百萬年薪，還會投資一千萬以上的金錢為他們開店、打點好各種開店細節。對創業者來說，沒有人會不願意接受這種條件，但是對公司而言，如果要內部創業，經營者的技術、經驗都必須相當成熟，否則公司的損失將會相當慘烈。

中華店便是春水堂第一次內部創業，眾所期待。中華店開在台中市的中區，店面的成本非常昂貴，市中心的舊建築使裝潢施工的費用也相對提高。開幕後，營業額卻一點也不高，生意冷冷淡淡。生意不佳的主要原因有幾個：首先當然是因為開店的成本太高，其次是所選擇的地點欠佳，台中舊市區的繁榮不再，人潮已轉移到了中港路兩側的新開發區。而最關鍵的原因，則是經理人的能力尚未俱備，在人員不足的情況下，揠苗助長，為了開店而開店。

兩年多後，中華店結束營業。

春水堂的拓展要以「人」為中心，是以人開店，而非為了開店而用人。

中華店是用千萬元買來的寶貴教訓，雖然黯然退場，但也讓我確定內部創業是可行的方向，並因此訂下原則：春水堂的拓展要以「人」為中心，是以人開店，而非為了開店而用人。

於是二〇〇三年，「荊谿茶學院」成立的十年後，春水堂的人才忽然枝盛葉茂，單單這一年，春水堂就開了三家新店。

此外，有感於「人才」才是企業最寶貴的資產，於是我決定不走一般企業的公開上市之路，而是將公司股權化，股份不賣外資，只分給公司員工，而且只用基礎的開辦價買賣，並不加入商譽和獲利率，讓員工變成公司股東，把紅利分給每一位員工。股權化是一個複雜的過程，春水堂為此特聘一位財務顧問，重新設計財務、會計、報表系統，公司各項資產要鑑價、做財務評估，計算出總資產，把公司完全透明化，讓員工知道公司值多少錢，自己可以分配到多少錢。

這麼做，為的是讓年輕人看得到自己的未來，不用煩惱四十歲時失業，也不用擔心老闆會撤資移民；員工的每一滴血汗，都會化成未來的保障。如此一來，他們便會心甘情願把春水堂當成終生舞台。

許員工一個未來

將公司股份化，不只是為了讓員工有生活有長遠的保障，也讓他們成為春水堂不可或缺的一分子，深深以公司為榮。

春水堂的人事架構最基層的員工是調茶師，調茶師升級後為崗位組長，再上則是副店長、店長、經理人與區域經理人。在用人的原則上，我強調「因人設事」及「以事用人」。

平時，我便留心觀察每一位員工，了解他們的個性與專長，有的人為嗅覺靈敏，適合與物接觸；有的人外向大方，擅於與人交流；有的人見長於美感；有的人專志於經營，據此把人置於最合適的職位上。如果沒有合適的職位，為了珍惜人才，經常為他們成立新部門，春水堂獨立的美工部、品管部皆是因此而設立的。

對於好的人才，更應當給予信任，讓他們順性發揮。以春水堂店長為例，一有合適人才出現，公司便依員工個性及店面的營業情形，選擇用年薪制或利潤中心制與員工合作。若選用年薪制，再進一步詢問他所期待的年薪及預估目標；若採利潤中心制，則是共同評估整體業績量，再決定希望的分紅方式。

當上春水堂的店長，基本年薪至少都在六十萬以上，還不包括獎金與業績分紅。不過，店長仍只是處於培訓階段，當店長培育出自己的班底，並從中產生兩位店長時，原本這位店長便升格為經理人。掌管五家店的經理人，再拔擢為區域總經理。在市場的容許度內，對人的能力絕不設限，讓員工可以不斷地開展自己的舞台，得到自己應有的榮譽、利潤和股份。春水堂正是因為這樣的模式而蓬勃繁盛。

為了落實這樣的人才培訓與晉升制度，另一個管理上的特色便是採用「師徒制」。春水堂的每一位新進人員，都會託付給一位「師父」，師父必須指導徒弟的專業技能、照料徒弟的工作，為他們規劃教育訓練，也要輔導他們的心裡情緒；而店長則是店中的大師父，負責照顧所有的店員。

除了例行的行政工作之外，還要帶領店員的讀書會、安排現場的教育訓練，並利用這些機會與員工溝通，觀察他們的情緒和表現。此外，總公司還規定，每週店長必須有一次與員工正式的面對面溝通，店長會將面談的內容與評語呈至總公司，這些評語會寫在員工的薪資單上，讓員工知道自己的進退優劣之處。店長要定期召開業務會議，讓員工了解店務情形；每天的換班或打烊前，店長必須主持「三分鐘會議」，對店員宣達公司政策或是分享今日的心得。店長本身必須參加公司的週會議、月會議，以及每月的讀書會，同時利用時間安排自己的在職課程。

如今，春水堂的每一家店都是一個獨立「家族」，家族成員之間同時也是師徒。「師徒制」成為春水堂拓展的推動力，完全不同於時下流行的「競爭哲學」。人與人之間本就有親疏分際，個性相似、想法相當的人自然會聚成團體，此乃人之常情，與其用制度去掩飾它，不如善用此人之常情。師徒制讓春水堂生氣蓬勃，員工的流動率也低；年資五年的員工尚屬資淺，年資十年以上者有幾十人。這對私人企業來說，實屬難能可貴。

每年，都定期開會評估開店計畫，由人事經理提議今年要開幾家店。為什麼是由人事經

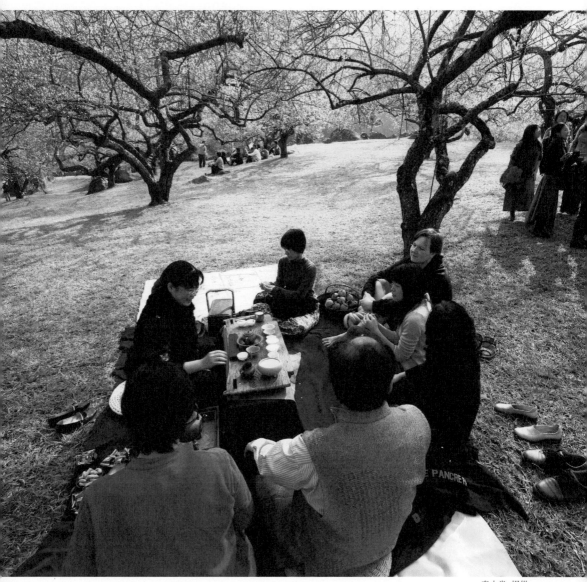

春水堂 提供

理來提議呢？正是「師徒制」的緣故。正常來說，開一家店至少需要十個人，在平時，管理部每個月都會考核管理報表，如果某位員工每年考績都很優秀、經常擔任召集人，代表他具有領導特質，足以培植成管理人員；一旦人事經理判斷已有十位員工完成培育，那麼，就可以開始規劃新店的藍圖。這樣的制度提供了強烈的動能，使員工相信「只要不斷學習成長，每個人向上爬升的機會都是一樣的」。

或許有人會好奇，如果十位員工有能力自立門戶，他們何不另起爐灶，乾脆自己當老闆？

因為員工們知道，他們所任職的是一家未來的百年老店，這家老店教他們做文化生意，分享公司的利潤，他們不必擔心中年失業。除此之外，公司所許諾的舞台，決不會是草率急就章的野戲台，而是斥資千萬、費心裝潢的華麗舞台，有管理部為他們處理行政事務，這樣的未來，不怕留不住優秀員工。

「師徒制」成為春水堂拓展的推動力，每家店都是一個獨立「家族」，成員之間同時也是師徒，完全不同於時下流行的「競爭哲學」。

一點鍾情寄秋山

我本身也是茶藝老師，對於傳統茶文化、小壺泡的器具儀式有著無法割捨的情感。小壺泡的精神本是分享，使乞丐和富商能同桌共飲。雖然，在冷飲茶上打下基礎，還是希望有個地方可以留下這些東西。

台灣人將痴人說夢喻為「乞丐下大願」，很多事若無傻氣或恐無法遂行。在冷飲茶流行、傳統茶館萎縮的現階段中，仍希望經營心目中理想的茶館。原本跟冷飲茶併在同樣的空間，隨著冷飲茶的生意蒸蒸日上，決定與之區隔。過去，經營傳統茶館的多半有道上兄弟背景，場地昏昏暗暗，於是我決定做出不同的空間。

心目中理想的茶館是自在而具季節感，有文化觀而又具流行風，可以是知性的、感性的，

實用而可親近。於是，便將傳統茶藝的部分獨立為「秋山堂」，至今已二十多年。雖然業績跟春水堂完全無法比擬，始終在賠錢，幹部們也屢屢反對，但這是不能棄守的堅持，代表一家企業的想法；放棄秋山堂，春水堂將失去文質的雅量，宛如從文化的陣線上退讓。秋山堂之於春水堂的想法，如同一幅畫中的留白；秋山堂之於我，則是一個執著、一個理想的原型。

秋山堂精選台灣六大茶區、以焙火包裝的季節茶，同時陳列古董銀壺、日本鐵壺，並不定期舉辦台灣陶作家展演。儘管接受度並不普及，生意跟冷飲茶更是不能比，仍堅持保有這樣的一方空間。

此外，有感於台灣茶界不乏成熟精英，卻苦無表演舞台，縱有舞台，也只淪為生活工具，對茶人和大眾而言，茶藝世界似乎只有一道門，門內不見川堂，不見庭台樓閣。為此，每年都號召同好舉辦「茶人會」。

一般茶比賽的桂冠是頒在茶葉或泡茶的精英身上；茶人會的光環卻是整體氛圍，目的在於將茶道昇華，成為一門精緻的藝術創作。每一流派皆有自持的理念，有傳承江南風情的茶

會，有旨在揉合音樂與茶性的茶會，甚至也有強調不擇地、不擇人、不擇學的茶會；理念不同，各家流派對環境布置、茶葉、服裝、茶具和泡法的講究上也各領千秋。

舉辦茶人會，台灣茶藝流派才能有文字記載及組織化的機會；選在公開的場合表演，為的是讓茶藝和民眾直接接觸。深植茶藝的根脈，並非單是為了維繫春水堂的命脈，亦非自負於某種千年文化的使命感，只為分享一種生活模式。如蝴蝶蘭盤根於蛇香木，讓生活結緣在美好的事物上。

秋山堂之於春水堂，如同一幅畫中的留白；秋山堂之於我，則是一個執著、一個理想的原型。

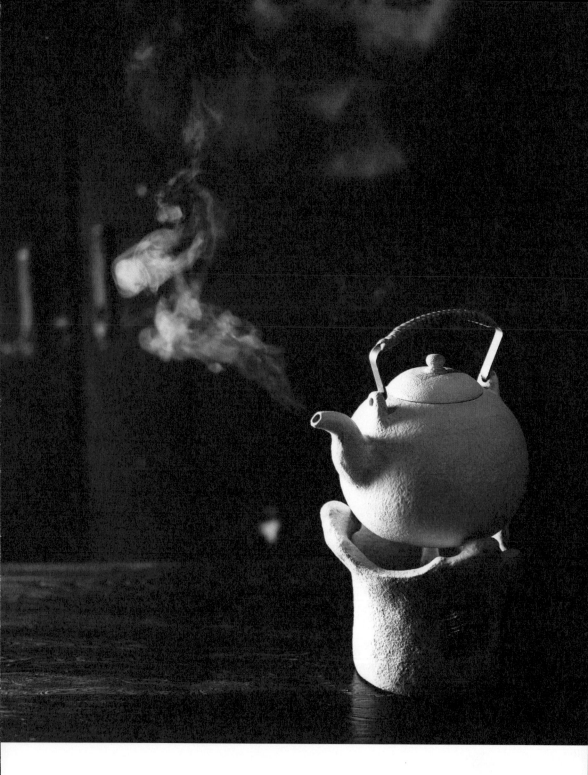

山居歲月

種桑百餘樹，種黍三十畝；衣食既有餘，時時會賓友。
夏來菰米飯，秋至菊花酒；孺人喜逢迎，稚子解趨走。
日暮閑園里，團團蔭榆柳，酪酊乘夜歸，涼風吹戶牖。
清淺望河漢，低昂看北斗；數甕猶未開，來朝能飲否。

———— 唐 儲光羲「田家雜興」

小時候住在鄉下，獨立二合院，呈L型，正宅有五間居住空間，東廂有三房，是父親的診所與工作室。西邊闢為花圃，有小魚池及步道，種滿盆栽及花草。那時我才五歲，印象最深是父親愛泡茶及養鳥種花。有一回曇花開了，父親把它供上桌，媽媽在半夜準備酒菜，茶香酒香，父親和朋友們賞花至半夜，曇花開完後才扶醉而歸。

父親是日據時代醫生，體面而風雅，在鄉下行醫，孚於眾望。當七個小孩逐漸長大，為了讓孩子受到更好的教育，忍痛賣掉鄉下家園，搬到城區。六十歲那年他就退休不再懸壺濟世，初期和大哥住，母親過世後他就搬來台中和我同住，日子過得快樂且幸福，兒孫滿堂，身體健康。偶爾聽到的是對鄉下舊宅的懷念，他喜歡鄉居，喜歡花鳥，飲茶更是他的最愛。

冷飲茶業務受到肯定，如火如茶發展開後，為了增長夥伴對茶的素養，我們開始推廣壺泡比賽和野外品茗。整個事業的核心和初衷，是從工夫茶和「癮」開始，同仁更不能忙於為他人奉茶，而忘了為自己泡杯茶。我把各式工夫茶，編成四種泡茶法，分別是雙杯式高山茶泡法、焙火茶泡法、文人茶泡法和普洱煮茶法，先教學訓練繼而比賽競技。野外品茗則效法明人，在春秋佳日，攜小壺尋幽訪勝，有時更將會議結合，半日開會，半日品茗閒情，多年竟成大家的雅癖。為了尋找山明水秀又距離適中，踏遍中部群山，其中八仙山森林遊樂區，距離雖遠卻是我們公認最愛。年年尋幽，總夢想是否有神仙寶地，供我們野外固定品茗。

某年帶員工換地方品茗，發現南投國姓神仙島，山青水綠，石怪泉長，附近更有一隱密祕境，山勢如屏，水曲似腰帶，因索價高出行情一倍，數年荒置。尋來地主，一小時即議價

完成付訂，以都市地產行情觀點來看，實在便宜，付款交地不到兩個月。賣地人高興遇到「盤仔」，買地人欣喜撿到寶，雙方皆大歡喜；員工野外品茗固定優勝美地，於焉塵埃落定。

常耳聞直銷朋友談起公司福利與專供績優員工使用的會館，使得接受表揚讚美成為最大望想。若能在品茗野地之外，兼有員工會館的性質，是否更是兩全其美？另父親久居鄉下，搬來城區已久，心心念念他的三合院，有一回叫我驅車回舊址重遊，在已改建的舊居前佇立良久，那段日子已疏遠得像夢。為了孩子的教育他奉獻了一輩子的青春，連僅存記憶地都已湮滅，心中一定有敢夢不敢想的期待，誰可能幫他圓夢？

地夠大，足足一萬坪，把一些理想融入，綽綽有餘，困難的是時間和金錢。在建構事業和理想時，我的思考邏輯會偏向慢步而循序漸進。尤以把茶當成一生志業並執行生意時，體會到產業的深沉、長久面，用戒慎恐懼的心情在看待。十年才初生，百年是目標，營運一個理想夢境，豈有速成之理。於是也訂下十年營運目標，預計打造一處集野外休憩、父親失去的園林、員工會館及老年生活的多功能山莊。尤其聽聞此地有溫泉，更令人歡心雀躍。清風明月有價，遠山近水皆情，祖上有德，惠及兒孫。

十年才初生，百年是目標，營運一個理想夢境，豈有速成之理。

前兩年，忙於規劃整地種樹，後三年才著手營運，瞞著父親，事業理想兩頭忙，父親抱怨我曬黑，與他泡茶時間變少，直到三合院可居那日，哄他出遊，來到門口，青松護宅，兩旁林蔭，自在山莊豁然入目，他問「這是誰的家？」我說，你的家，他不敢置信，「這五年你忙這個？」與父親相處五十年，第一次看他掉淚。我問他派兩個人，在這養老可好？他激動無法言語，隔天打包好行李，欣然入住。

每年幾次的茶會都在山莊舉辦，從青陽茶會、朱明茶會、白藏茶會到玄英茶會。依節氣，分春夏秋冬，數年下來，佳評外傳，漸漸有茶藝團體及教室加入。二〇〇一年因推廣茶藝流派而衍生春日茶會，每年四月一日，松針初萌，眾多團體在此聚集，合辦流派茶會。其中尤以二〇〇六年參與人數最多，高達五百人，飲茶弄花，樂在終席。

我把山莊變成和朋友聚會之處，飲饌美食，呼朋引伴，優秀員工獎勵度假也會來此。山區盛產土橄欖，每至秋分後，果實漸黃，拿來泡米酒，一年後，琥珀澄光，甘醇可口而風味迷人。初期拿單一全麥威士忌和村民好友交換，一瓶換一瓶，皆大歡喜。嫌量太少，二〇〇八年開始自製，從五百斤漸至千斤，有人因痛風而飲橄欖痊癒，二〇一〇年全村開始流傳，

庫存數千斤好酒，不愁哪一天不夠喝。朋友們皆知，茶是我塵世最愛，酒為山居新歡。

二〇〇七年八月水災，讓山莊些微受損。附近民宿聚集，為數甚多，重新建構時，把探取溫泉及民宿一併考慮。我做事總比他人慢半拍，同行小木屋也在風災中受損，揚言半年後要復原並擴大，果然年底即完成。我的鑿井從當年九月起，花了一年六個月，直至二〇〇九年溫泉才湧地而出。一千餘米深的化石水，從恆古被喚醒，注入了自在山莊的浴池。讓山居歲月起了變化。從來沒有人用深層鑿井法來取溫泉，溫泉的質量讓人讚賞，可惜沒對外公開，只存在同儕間享用。

父親過世後，原來兄弟姊妹居住的房間也空了下來，有了溫泉，也有空房，把它分享更多人也不錯。從二〇〇七年有的想法，直到二〇一三年才完成，朋友笑我慢郎中。總以為，水到渠成，「慢慢來，比較快」，變成我的座右銘。

經營茶的服務業，猶記開第一店的鞭炮聲響徹耳，匆匆竟已三十年。從鄉下三合院第一口老人茶種下的因，著書立論，服務人群，執著理想，野外品茗，發現桃花源，幫父親圓夢，

春水堂 提供

到秋山居定居，經營茶藝民宿，一路下來，皆以茶為梗，繞著它在做更大的推演。把兒子當必然的接班人，教養他，引導他，實也在為退休做準備。明張潮曾云：「值太平世，生湖山郡，長官英明，子孝孫賢，豐衣足食，可謂全福。」讀來令人莞爾。世上有福氣之人，累世不勝枚舉，就看滿足標準在哪兒。我最喜唐人儲光羲的「田家雜興」，他談自給自足的平民生活，生活中充滿人倫與和樂，他喜歡和朋友周旋，對人生尤其充滿了眷戀。想起三十年前的累積學習，三十年的入世服務，而今，已耳順，安居秋山，後山如屏，曲水如帶，草木蔥籠，空氣清涼，親友絡繹不絕，身健猶堪登山，較之儲光羲、張潮二人，堪差比擬。

門前五棵古松，年年結滿松花；春水三十，猶澎湃發展。人生至此，夫復何求？

秋山不老

百年經營的想法

不管千年或百年，都是一種決定。

虛名不過一陣秋風，
口碑才能傳之久遠。
如此寬廣的道路、
這麼好的體力，
已經跑完三分之一的路程。
自信就在可見的不遠，達陣可期。

三分傳統、七分創新

曾經，有位台中女中畢業的女孩打電話給我，說很懷念我們的產品。有一次，朋友用茶考她，把一壺泡過兩次的白毫烏龍稀釋，再加糖加冰，以為喝慣冷飲茶的她必定品不出高價的白毫烏龍，沒想到，她毫不猶豫地答對了。因此，特別來電感謝我們幫她培養了好品味。

開業之初，我們所設定的冷飲茶方向，只在好不好喝、得不得宜，全無成本考量。那時候的白毫烏龍，一斤就要一千多，一杯四十元的東方美人，還加白蘭地，粗算一下，物料成本近二十元，賣貴了，沒人喝，賣太便宜又不划算，四十元也賣了好幾年，直到供應原料的老先生過世才停了數年，貨源接上又忍不住再賣。總覺得自己有一個責任，不但要滿足消費者，還要教育消費者，賺不賺錢並非優先考量。

台灣的半醱酵茶是少數人在享用的茶類，在這些人心中它有歷史、有傳承。然而，對多數人來說，它十分陌生。之所以沒有廣大流傳，主要是品質不穩定、喝起來不方便，得用小小的陶品才能泡出原味。雖然經過我們的努力，在冷飲茶的產品中，有半醱酵茶的名單，如鐵觀音、烏龍、白毫等，但它們受歡迎的程度仍大大不及紅茶、綠茶。

以前可能我會想，不受歡迎的產品理該要淘汰，而以暢銷產品替代。然以舞台來看，個個皆是演員，卻不可能人人都是主角；在設計學中，教室的排排座對空間的運用最經濟了，卻不是最受歡迎的空間；好的圖畫，有一定的留白。

隨著智慧逐漸增長，終於明白：平凡的人用來襯托優秀的人；有青苔的石頭，更是美麗；有些傳統，仍要靠有心人來維護支撐，使其延續下去。更何況，已經百多年的產品，你不接受不代表它即會消失；你的接受，反使它延續成獨特的文化。木柵茶區如此，峨嵋茶區如此，鹿谷茶區亦應是如此。

有些人感受到，自己的產品不會流行太久，而開始尋求改變、加強包裝。一向自視甚高

的鹿谷茶農終於願意向外界學習泡茶，期待領悟出一套適合自己的泡茶文化。對此，我們樂觀其成。唯獨有心，才會讓文明延續；唯有用心，才有可能突破傳統，創造歷史。

我很驕傲，能在自己的冷飲茶系列中保存了傳統的原味，雖然必須付出代價，卻非常值得。有朝一日當你踏上英國領土，在倫敦最老的咖啡館點一杯紅茶，或者在日本京都的喫茶店喝上一碗玉露，都將勾引起你濃濃的相思回憶，一點也不陌生。因為在你的少年時代，它就已出現在你生活中了，那是我們堅持的原味。從不醱酵、半醱酵，到全醱酵；從紅色到咖啡色，在流行的浪潮中，我們一直忠於原味。這是經營的魅力，也是能否傳之久遠的主要因素。

炎炎夏日，試著來上一杯白毫吧。英國女王百年前就曾稱讚過它，儘管時空不同、人地不同，但我保證，你所飲用的是一杯風味相同的人間甘露。

在流行的浪潮中，我們一直忠於原味。這是經營的魅力，也是能否傳之久遠的主要因素。

可大可久的茶飲世界

曾經在公司幹部的評鑑考題中，有這麼一道題目：「調味茶將會流行多久？為什麼？」

抽到的同仁答案不外乎是「……很久了……因為……我們生意不是很好嗎？」

一個人最害怕不了解人生方向，以至於選錯了行業。「不了解」是個人問題，「選錯了」是集體問題，就像上了船才發現根本沒有目標，或者上的是一艘破船，行之將沉。真是悲哀。

我常慶幸，自己選對了服務業做為自己的方向，更選對了「以茶為服務」的目標。很多人會疑惑，茶是這麼古老的產業，不是早該夕陽西下、日暮西山了嗎？它能回春多久？

我很喜歡談論這個問題，自己不但身體力行印證這個行業的可長可久，也從歷史觀點預

測未來仍然一片光明。這一套流傳許久的飲茶模式，只有經營上成不成功的挑戰，不會有壽命長短的問題。

從歷史上來看，中國人是用茶最久的民族。歷史學者將人類飲茶方式分成五個階段，分別是芼茶、煮茶、抹茶、泡茶及調茶時代。芼茶時代最久，約有三千年，其餘大約都是六百多年。調茶時代最少，若從一九八三年開始算，不過才三十年。

假設，能把芼茶調味的自然與方便，加上抹茶的四季皆宜，再加上壺泡的適合聊天，是不是可以發展出一套新的調茶法，在短短的十年，能喝遍寶島，普及東南亞，並遠渡重洋，在美加流行，你就知道，人類已從經驗中找到適合的飲茶方法，另一個五千年飲茶文化，剛開始而已。

多元化的生活模式，已進入二十一世紀人類社會，多元化的飲茶法亦將流傳。除非重新出現另類思考，我們深信，這一套飲茶模式綜合了歷史中所有的優點，將會在飲茶世界中流傳不歇。

一個人最害怕不了解人生方向，以至於選錯了行業。「不了解」是個人問題，「選錯了」是集體問題。

03

服務的三種等級

朋友從加拿大回來，說是懷念台灣的山水，要我陪他們去南部、東部四處走走。恰好春節至今，關在家中都悶壞了，於是四人一車結伴出遊。

南台灣墾丁是個四季皆夏的度假勝地，近年來旅遊業大盛，觀光飯店蓋得滿滿的，白天遊人如織，入夜後更是車水馬龍。坐在椰子樹下喝椰子水，幾乎讓人懷疑置身南洋樂土。

我們住的五星級飯店，收費之高不在話下，大概是客人太多，工作人員個個焦頭爛額，對悠閒的客人司空見慣，視若無睹。大廳見到的是陌生人，電梯見到的是陌生人，餐廳見到的也是陌生人，除了我們四人是熟人外，感覺像是到了一個完全陌生的地方。住了一夜，幸好度假的好心情並未因此受到影響，心裡的嘀咕也沒說出來。

之後，開了數小時的車抵達台東知本，打算入住當地首屈一指的飯店。沒有事先訂房的

我們，無房可住是意料中事，朋友又憑三寸不爛之舌，好說歹說，竟又拿到兩個房間。我問

他如何辦到的，他說：「我問櫃台，總統有沒來，櫃台說沒，我就說那我住總統套房，櫃台說，

我們沒有總統套房，但保留了一兩間最好的，價錢貴了點但可打折，我就說好。」住進去以

後，發現房價雖然高，但房間普通，所幸溫泉水質很好。不只溫泉好，這家飯店從門房接待、

電梯間、餐廳服務員個個教養都很好。

　　總算在一個陌生的地方找回了一點「家」的感覺。那一宿醒來，覺得簷上呢喃的燕子也

向我們問早安。

　　第二天，準備從南橫回西部。穿越南橫公路已非第一次，走在人煙稀少的高山上，心情

也不覺寂寞。昨天的親切服務，讓人動力十足。翻越了中央山脈，向北走向阿里山山脈，儘

管油門有力，抵達嘉義時已是萬家燈火。

　　嘉義番路的東洋球場可以打高爾夫球，也可以住宿。老闆原本從事服飾加工、外銷日本，

個性「龜毛」有餘，改行經營球場依然故我。奇怪的是，客人都愛吃它這一套，生意始終頂呱呱。

球場裡的住宿木屋裝潢品質超越國際水準，從廁所到陽台，無處不講究。花園步道尤其美麗，很像夢境；羽毛白被既輕又暖；工作人員，從接待至警衛，只要一照面，立刻給你白牙齒看。環境感人固然得下功夫，服務要打動人就不簡單了。雖然所費不貲，我們仍覺值得。

此行住宿的三個地方都是五星水準的，但是，高下立見。設備不好，可以用人彌補；設備好、人不好也是不好；設備好、人又好，就能讓人懷念，甚至留連忘返了。

當我們發現一個有人情味、有尊重、有笑容的地方時，常會認為「這不就是桃花源嗎？」而不由自主地愛上它。因此，我常常自問，我們的地方是不是人家心目中的桃花源呢？

我常自問，自己的地方是不是人家心目中的桃花源呢？

04

假的有什麼大不了

十多年前，我曾約略估算了店裡鮮花的支出費用，一年可達一百五十萬，而且還在上升中。一年一百五十萬，是許多人年收入的數倍，可以買一輛進口車，也可以繳一間房子的頭期款。就這麼眼睜睜看著那些鮮花盛開、凋謝，只為了滿足眼睛？

有一次，我受邀至某公司跟經理級主管座談，談及環境布置的文化深度，便以花為例。

人造花是花，鮮花也是花，印證在經營中與美不美小有關係，與真不真卻是大有關係；假的花可以耐久不凋，用假花的店卻不見得如此。真的花很快凋謝，堅持用真花的店卻很長久。

在座的主管聽得頗為尷尬，立刻把桌上一盆假花收到別處。那天，談的題目正是「百年經營的期待」。

到過京都的人都會讚美他們的庭園，樹、木、花無一不美。在東京，商店櫥窗或桌上也很難發現人造花，據說日本人不喜歡假的花。花在日本人生活中可是大事，從利休茶室中的一朵牽牛花到滿園滿架的紫藤花，在日本人眼中無一不美。有人在櫻花樹下切腹自殺，用以歌頌生命；有人在滿山楓紅中放火燃燒自己，用以同化自然。荒誕或者瘋狂，皆不足以形容對美的熱愛、對真的追求，值得用生命來與之相應相容。不明瞭這種感動的人，即便用盡一本字典也找不到足以解釋的字詞。

已被大眾肯定。

每每看到揮汗如雨的人，踏進店裡喝上一杯好茶後的滿足表情，便深覺這些年來的堅持

那些擺著塑膠花的店，沒有清涼的空氣，沒有真心的服務笑容，用化學香料合成的飲料，連自己都不敢喝的僥倖存在，究竟能維持多久？若非堅持最好的用料，不欺騙自己與消費者的做事態度，又怎能贏來耿耿忠心？

某位作家曾打趣地說過三句話：「花太艷了不合茶的風情，水燒老了影響茶的滋味，人

假的有什麼大不了

太俗了，不要對坐飲茶。」在人的生活中，有茶很美，有花更美；是否合乎風情，要看心情。

而我更喜歡南宋詞人辛棄疾說過的：「幸遇三杯酒好，況逢一朵花新。」自然就是美，真才

會美，真的花能讓你看到一家店的認真態度。

假的花可以耐久不凋，用假花的店卻不見得如此；真的花很快凋謝，堅持用真花的
店卻很長久。

05

活用程序，善用主張

看過一部錄影帶，是美國某知名企業拍攝用來訓練新進員工如何處理垃圾。全長半小時，反覆說明使用垃圾袋、垃圾桶的正確方法。有的人看了會想，美國人真週到，連這麼簡單的事都教得這麼慎重；有的人則認為美國人真笨，連這麼簡單的事都要教。

曾在台灣社會引發軒然大波、發生在二○○○年七月的嘉義八掌溪事件，當時傳出工人受困溪流中，要求緊急救援，許多單位都知道了，卻因工人受困是小事一件，就按程序辦事即可。所謂程序就是官僚體制下的詳細規定，必得按部就班，文件資料相關證物都要齊全，缺一不可。說簡單一點是公事公辦，申請救助，要查區域分配，要查海拔，要查是哪一個單位申請的，還要查是誰申請的，一切都照程序來。只不過，有關的程序可省；有特別關係的，程序全免。因此，辦事的各級人員早就養成一種「官場智商」，八掌溪事件便不難理解。

工人受困溪流，小事一件，消防隊想空警該來，空警想消海鷗單位要來，海鷗想緩一緩，水很快退，白白浪費週六晚餐和汽油不值得，於是，就照程序來，隔岸觀水的消防隊在岸邊抽菸閒聊，反正別人會來，溪水會退，弄髒了鞋子衣服不划算，有人看不過去，懸繩下水救人，無功而返，不幸的是溪水變大，天變黑，工人的力量用盡了，腿軟了，三兩個波濤，送他們最後這一程。

古時，有一個人非常迷信，事事都要看黃曆，連出門都要求神問卜一番。有一日，燒紙錢引發火災，北風狂吹助長火焰，家人向北空曠處避逃，唯獨他向南，衣帽髮子皆燒焦。事後家人責備，他說是日天煞日，宜南不宜北，所以南行。

另外，有位親戚買了房子，長條格局，北窗防火巷，南窗中庭綠意頗佳，搬進去沒多久，買了一個特大水族箱，把南窗全堵死了，北窗不通，東西面牆，南向只見幾條呆魚繞來繞去。問他何以改變，他說是通陽宅學的朋友建議，南方太空漏財，水代表財，紅龍更代表財……何止荒謬。

活用程序，善用主張

一個人的想法叫主張，兩個人的共同想法叫默契，一群人的共同想法叫主義，要讓一大群人按部就班的工作方法叫程序，組織越大、規定一多，程序就複雜；時間越久，單位越多，指揮就僵化，沒有活力。不會新陳代謝的公司鐵定會失去競爭力，倘若這個「公司」還是國家的話，就會出現不少問題。例如，原來只需三、五個人力就能完成救援的八掌溪事件，最後卻要動員三、五百人來善後，懲處的人員超過三、五十，政局波動可能三、五個月，失去的人心，恐怕不會三、五年就能撫平。

按照程序來辦事不易有錯，他可能是新進員工、消防局救生員；依古人經驗來行事可能也不會有錯，他可能是替人算命的或是熱心的友人。工作已有一年半載時，溪中工人命危在旦夕時，房子失火時，住宅只有一面窗時，就要學會有自己的主張，例如選對人來工作可能比教人如何裝垃圾袋更省力氣；救人分秒必爭，勝造七級浮屠，先救了再想是否被處罰；逃命時，安全才是最重要考量；空氣不良的房子影響健康，再多的財也沒有用……等等。不照程序辦事，將會雜亂無章，程序太多，辦起事來礙手礙腳，程序不熟卻又誤人誤己，這也不是，那也不是，要辦事的你，如何是好？

活用程序，善用主張

事實上，程序是熟知工作狀況的人訂的，通常是根據自身工作經驗給後進或所屬一個「工作一二三」，它不會是絕對的權威。一旦你的工作職位大到可以管人的時候，你就與它平等了。在美國的管理經驗中，敢於挑戰工作程序的人，都是當中的佼佼者，他們服從領導、追隨領導，但更能自創主張，領導別人。在生活中、工作中，你是一個自有主張、勇於挑戰程序的人嗎？

敢於挑戰工作程序的人，除了服從領導、追隨領導，更能自創主張，領導別人。

只學一半的工夫

小時候，鄰居是位木匠，常在屋簷下刨木頭。一片片平整的木麻花散發出濃濃的檜木香，看我好奇，他讓我也刨刨看。我拿起磚頭式的刨刀，依樣刨製，結果不是卡刀，就是只刨出短短一小段，就是沒辦法刨出那一公尺長的木麻花。問他當學徒多久？他驕傲地說：「三年四個月，還兼學煮飯、帶小孩。」

現代人學木工已不會刨木頭，鋸床代替刨刀，釘槍代替鑿刀，跟師父三個月，就可以自立門戶。師父沒教他家事，所以他不懂生活；師娘沒教他帶孩子，所以他不懂與人相處。因為只想學賺錢，耐心與專業自然學不到。有個木匠朋友更厲害，原來是與設計師配合按圖施工，配合一、兩次後，他覺得畫圖也沒什麼大不了，就把名片上木匠換成設計師，把營業範圍從木作放大到整體工程發包。不過數年時間，聽說他在路邊賣休閒小站泡沫紅茶。

幾十年前相交的朋友遠從台北來找我，雖隔了一年多沒接觸，但並沒把距離拉遠，因為彼此性情相投、想法接近，很有得聊。路過大業路，看見東來順火鍋店，正值吃飯時間，店內無半人，他問說：「這不是北平東來順的翻版嗎？怎麼沒生意呢？」我說：「夏天吧！誰吃？」他說：「人家北平東來順夏天賣小米粥、抓餅、餡餅、涼菜，還不是一樣人那麼多！」我無言以對，餐廳都開了，工夫只學一半想要再惡補一番，怕是船到江心補漏已遲。

服務業的遠景似乎已被肯定，鼻子靈一點的，更會嗅到含有咖啡因的飲料會大放異采。

當咖啡已被炒透時，誰都知道下一波就是茶；誰把茶與人拉得最近，誰就有生意可做。友人原來從事房地產銷售，常在外面活動，嗅到此一商機，便把銷售房屋的經驗融入茶館經營，避開了白熱化戰場的台灣，轉進大陸，果然幾年內開了數家連鎖店，成果輝煌，之後要求我加入，經來回上海仔細評估，結論是縱使市場再好，產品趨勢再成熟，沒有好的人，路走得怕不會太長。

所謂好的人，不指行良窳，而是關乎人生態度。人在從事一生志業時，思考時的用心，準備時的充足，做事時的認真，即可稱之為好。有這些好的想法、好的計畫、好的準備、做事時的認真，即可稱之為好。有這些好的想法、好的計畫、

好的經營，就容易成功。許多人從事志業的最終目的只是為了賺錢，一有賺錢的想法後凡事都會變急、變粗糙、變短線、變不易成功。哈佛畢業生如此，木匠如此，開茶館也是如此。

台灣曾經一度流行大餐廳，動輒千坪，因為宴會所需，餐廳不大不氣派。每個吃喜酒的人都很無奈，因為面子而赴宴，卻吃了一肚子不情願。曾在路邊攤看到朋友吃爌肉飯，問他不是等會兒要去吃喜酒嗎？他說寧願飽餐一碗也不想去挨那一頓，朋友問我，台灣這種怪現象會維持多久，我想，等大家對於辦喜事或赴喜宴的想法，不是為了那一攤飯局時，一切就可以改變了。在一個午後的兩點至五點，主人請大家一起來歡喜、喝茶、喝酒、吃點心、談話，共度喜事。一旦需求改變了，大餐廳也就關門了。

日本的餐飲電視節目不但受年輕人喜歡，中年觀眾也越來越多，日本的執著態度在餐飲文化上更發揮淋漓盡致，不厭精、不厭細不足形容，殫精竭智，用心於餐飲的全方位滿意。

台灣有很多好餐廳都是日式的，不求大、不奢靡，只求精緻有味。果然，事實證明大的餐廳倒光了，精緻有味的獨領風騷。

不管你想開餐廳還是學木工，總要與生命對照個比例出來。例如想要工作三十年，至少也要學藝了數年；想賣火鍋也要學會夏天會做小米粥。俗話說：「一招半式闖江湖。」等發現學問不足再來傷腦筋，肯定太遲！

人在從事一生志業時，思考時用心，準備時充足，做事時認真，就容易成功。

浮名不如一杯茶

掩柴扉，怕出頭，剪西風，菊徑秋，
看看又是重陽後。
一片殘陽下酒樓，幾行衰草迷山廓，
樓鴉點上蕭蕭柳，
撮幾句盲辭瞎話，交還他鐵板歌喉。

── 鄭板橋，「道情」

報上曾刊載一則令人莞爾的新聞，有兩位名人打官司，纏訟多年，最後甲打贏了，賠償金是台幣一塊錢，他說：「這幾年筋疲力盡，爭的就是一口氣。」

俗話說：「佛爭一柱香，人爭一口氣。」不少人當做至理名言，也誤導了很多人；該爭的不爭，不該爭的卻爭得頭破血流。代表公理的一塊錢要爭，但當事情變得沒意思時，爭他幹啥？世間還有很多要爭、要計較的，例如友誼、生活，更重要的是生命。原來是好友的兩

個名人，要是還珍惜著彼此的情誼，就不必為了一個空的理字，讓生活失去平靜，平白浪費生命。「一口氣」值得折損多少寶貴光陰？

早期創業時，用泡沫紅茶四字來做行銷，新奇而響亮，贏得很多注意，不多久，有人找上門來，要賣我專利，就是「泡沫紅茶」四個字，開價五萬元，如果不買，就得加入泡沫聯誼會，每人五千，可繼續使用這四個字。當下我便拒絕了，即刻便不再使用「泡沫紅茶」這四個字。

事實上，很多店家並沒有加入聯誼會，卻還是繼續使用泡沫紅茶四個字。聽說，那個四處招攬大家加入聯誼會的人，忙著四處打官司而無暇顧及其他。相反地，沒有刻意為多種原因申請專利、把重心放在實務管理上的我們，店務日趨正常，蒸蒸日上。現在回想，假如那個汲汲於專利的人是我，每天忙著抓賊，必定令我殫精竭慮而無暇管理店務。此外，當初申請專利的人若用心去抓，這項商品恐怕也沒有流行到天涯海角的可能。凡事互為因果，有得必有失，有失卻有今日之得。

理出一些道理後，我對人生及工作上的重點有了更多體悟：刻意求名，未必得名，浮名往往不如一壺酒、一杯茶。在工作上，認真執著，終能得名。太計較利，利不多；太在乎名，名不彰。袁宏道說：「人但有殊僻，終生不易，便謂名士。」在芸芸眾生中，要出名，即使是惡名、怪名，都需要用一生的時間，那有立竿見影的成名方法。所以一路走來，我們始終不把利益擺在第一，不把浮名認為重要，不忮不求，也終於有名。

珍珠奶茶聞名全球後，有人起了貪念，開始爭誰是真正發明人，並在報章信誓旦旦，大有爭春秋大義之慨。回想起這項商品，是一九八七年的事了，四維店的店長興沖沖拿著一杯有料的奶茶給我喝，問我滋味如何？我說：「粉圓嘛！不過味道不錯。」並即命名為珍珠奶茶。再流行十餘年後，突然有人跳出來爭名，這種錯愕感猶如養了十餘年的兒子，突然有人跟你說這是他的兒子一樣，讓人無法接受。不過隨即轉念，若爭的人只要那個名，何不給他。流行的東西，不會一下子消失，就像供應我們粉圓的市場小販，已開了工廠，三輪車也換成進口轎車，再也不是小販，我們並不反對他用我們的商標賣他的粉圓，只要對大家都有好處，何必計較。同理，我們也不用登報說珍珠奶茶是我本人命名的，爭任何名分，對珍珠奶茶及友誼都沒有意義。

假如人生像四季，「剪西風，菊徑秋，看看又是重陽後」，人生走到這個階段，看事情

另有豁達面，利都不想強求，還爭什麼浮名？

在工作上，認真執著，終能得名。太計較利，利不多；太在乎名，名不彰。

當珍珠遇見茶——春水堂36道百年經營的思考

春水堂 提供

浮名不如一杯茶

與水結緣

小時候家住鄉下，父親在花園裡有一口小池塘，西邊果林有一口大魚塘。小池塘是父親的，大魚塘則是屬於我們孩子群的。

塘邊種了大槐樹、老芭樂，還有許多垂柳。童年印象，幾乎就是由黃槿花、芭樂的香、斷續的蟬鳴交織而成。及至學會釣魚，又加入了新的樂趣，掘蚯蚓、淘醬缸蟲、鰱魚、鯉魚、草魚、鯽魚多種動物參與了原就不單調的生活。稍長後，敢下水了，才發現另一個沒有空氣的世界居然這麼神祕好玩，一身的本事，仰、漂、爬都在塘中練就。有一回，為了躲避父親池邊散步的目光，潛入池中，直至父親遠去才浮出。友伴中較小的孩子領教了大哥哥的潛水工夫，莫不欣羨佩服，自己也洋洋得意，想不到竟然可以憋氣這麼久。

離開鄉下以後，到都市求學，學校就在溪邊；到部隊當兵，宿舍邊溝渠縱橫，池塘林立；就業時，分發到酒廠，每日離不開水。就連開始思考人生要走什麼路時，第一個想到的也是用水泡的茶。

在茶的行業中，水是配角。剛開始時，尚把它看成配角，當招牌慢慢從陽羨變成春水堂，許多人才注意到，原來生意是可以這樣做的。茶是水最美的變調，水卻是茶最早原聲。一溪春水泛濫，四鄰澤國水鄉。冷飲茶遍及東南亞及大陸，人人皆道「七碗受至味，一壺得真趣，空持百年偈，不如飲茶去」。若不得水的大方融入，區區茗茶，焉有如此魅力。

有品味的茶人皆會講究好水，我卻喜歡好山水，「一池之水不如一室之水，一室之水不如一生之水」。古人尋泉覓水，終屬一啜一飲之情，幾人得有幸終老泉下。今人買泉買水，無非提升飲茶樂趣，誰真講究革命養生？受屈於自來水，受困於水泥森林，蛟龍縱有江湖之志，也只能做做白日夢。

把總部遷到二水交流處，其實是看上綠葉成蔭成排，空間不易受排斥壓擠。區區排水溝，

茶是水最美的變調，水卻是茶最早原聲。

只能養吳郭魚。室內懸掛好山大水，區中架設流泉，象徵大於實質。心羨王維有「輞川十八景」，也曾十年遍尋桃花源，最後始知境界之美存於心中。實境只是引發，空有理想，鏡花水月；空有山水，暴殄天物，唯有好山好水遇上知者，加上盡畢生心力，才可能成就事實。

十多年前的旅遊因緣，成就了心中夢想，在山中購地築屋，引流成池，松竹梅歲寒三友，桃李杏春風一家，更有梧桐成排，綠滿階前。為保飲水無虞，用現代科技，鑿井數百米，深入地心，得萬年化石之水，與八仙山水脈相接，竟湧泉激噴，高過屋頂。化驗得知，泉屬優質碳酸泉，具醫療養生之效，任由流失，殊為可惜，遂效仿古人，運泉入京，任員工自用，更擬用來泡茶，滋養顧客眾生。

料想以後，茶作業不能息，水功課日益多，必至鞠躬盡瘁而後止。有謂「天地人為三才」，所演繹敬天、惜物、愛人；與水結緣如此，也以之來敬天、惜物、愛人，諒屬天降之任。祈望天助，成就人間大器。

春水堂 提供

09

被攪亂的春水

不管是杜甫的「舍南舍北皆春水，但見群鷗日日來」，還是張可久的「松花釀酒，春水煎茶」，談的都是季節的感覺與生活安排。用來彰顯茶事，春水可是最恰當的，也因此，我把它用來做為店名。

許多人都來過我們的店。愛喝茶的會說，「這真是好地方」；想創業的會說，「這真是好主意」。數不清的類似店面開在台灣及世界各地，很多人把它簡單化了，只用春水堂經營的一部分，就是賺錢的冷飲茶；更有人把單一產品放大，開了「泡沫紅茶店」或是「珍珠奶茶店」，珍珠奶茶就有三十種，其他不賣。不管路邊攤還是小茶攤，搖啊搖的調茶，都看得到春水堂的影子。

種的生意都很好。

果汁、啤酒都有，冷飲茶只是其一招牌賣點；最後是傳統工夫茶館加入現代式自由吧。後兩象：當地茶館可分成三類，一為路攤升級，少具規模，純賣冷飲；一為綜合式經營，咖啡、入蘇、浙、滬，了解同行動態。一週之內，看過十餘處代表性的茶館，發覺了一個有趣的現蹤林」便有五、六十家，還有人著書立說，暢言其闖盪中國的戰績。於是，我便帶領幹部深

二○○一年秋天，聽說中國江南地區冷飲茶業百花齊放、氾濫成災，光是連鎖經營的「仙

我也不太認識你們，所以你們不算知名，不服訴訟竟然上到了行政院訴願委員會……。

知名商標，沒辦法可以令所有其他行業，不准用這個商標。什麼才算知名？引經據典簡單說，交易去吧，說有一家「春水堂科技」魚目混珠，混淆視聽，最後公交會卻判輸，因為你不是器、衛浴或衣服，就沒轍了，因為沒有人會花一百多萬來壟斷四十三類商標。那就告到公平居然在兩年內闖出了名氣。根據商標法，當然沒有別人能用同名來經營茶館，可是用來賣電順風船也好。本是跟水無關的網路媒體，偏也取名春水堂，密集的短打與造勢，靠電視力量，

每當媒體來訪刊出後，來客數便瞬間攀升，經常遭到各方的覬覦。偷搶倒不至於，搭搭

路攤的用茶停留在規格品，是茶就好，品質並不講究，原就無可厚非。綜合式經營的茶館，不論哪一家，只用兩種茶，一為紅茶、一為花茶，較特殊的頂多供應綠茶如龍井、碧螺春。

工夫茶館中，每份茶價都是五十元，不管什麼茶，都不是重點，鐵觀音不像鐵觀音，台灣高山茶不是高山茶，普洱茶霉得不能入口。茶不好，茶具更差，五大名窯，全在江南附近，沒有一處捨得用好一點的陶瓷來襯托產品，盛餐的器皿反倒還好些，甚至用上了景德青花細瓷。

在茶的材料、用法上，同行更透露我們驚人的消息：當時，全上海冷飲茶店幾乎都用川寧或立頓的茶包。

回顧過去三十年，從小壺泡出發，始終致力追求茶的真味，運用各地最好的材料，融合歷代飲茶方式，不忘現代品味追求。我們千方百計從產地將原料輾轉進口，努力於全方位的飲茶實踐，從不醱酵至半醱酵到全醱酵，要最好的品質、最得宜的器具。許多人卻單取一瓢，只看上可賺錢的珍珠奶茶，其他皆可捨棄。我們堅持茶館文化，店內應當插花、掛畫、焚香、奏樂，不少人卻把它變成餐廳或港式茶館。在中國如此，在台灣情況也差不多，茶館應有的文化與風情硬被唯利是圖者給擾亂了。

被攪亂的春水

217

三十年前，沒有人相信茶裡可以加冰、加料。抹茶道中的裏千家、表千家，在茶中加入了規矩、加入了色彩、加入了思想；煎茶道的九流十八家，在壺中加入了生活、加入了季節、加入了五行，卻不曾用茶湯做太大的改變。喜歡傳統工夫茶或台灣高山茶的人，忠於茶湯的漸次變化，茶術的豐富成熟。在他們的眼中，把茶冷飲化，簡直是胡搞瞎搞，茶裡加入那麼多料，更是亂七八糟，尤其是破壞甘味直覺的糖。多麼單純美好的傳統飲茶，硬被一個自認為讀過歷史、走遍地理的叛逆給攪亂了！

三十年來，從小壺泡出發，始終追求茶的真味，融合歷代飲茶方式，不忘現代品味。

做人學烏龜，做事像燈籠

珍珠奶茶翻紅後，很多媒體喜歡拿來談論。中部某知名大學的外文系教授，把它定位成「全球趨勢下一定要修的學分」，因為它夠包容、夠創新、夠自然、幸福又安全，將珍奶譽為國飲。若能推向國際，其宣傳的力量比正式外交手段還強大，政治人物都應當學習才是。

發明它、並且推廣它的我們自然受寵若驚。想不到一項創意飲料，居然引起這麼廣的迴響，蝴蝶效應想來也不過如此。譽為茶學，引發思想體系，歸納成理論，讓人有所依循，看來簡單易懂，對我們來說，卻是上萬個日子行動一致的扎實付出。

不知從什麼時候開始，發現習慣開燈，走到哪裡開到哪裡，喜歡那種亮亮的感覺與氣氛。

不論家居生活空間或者營業店面，幾乎都是燈火通明，很像在辦喜事。

後來，自己便取了一個說法，叫做「發光哲學、燈籠理論」，用來要求營業店不准有沒換的壞燈泡；在營業時間內，要亮著等客人，客人走了才能關燈。在統一的要求下，發亮成為一種習慣，不亮反而奇怪。「走到哪裡要亮到哪裡」演化成一種思想後，「燈籠理論」於焉形成。大家都知道，老總要求大家「做事要用燈籠理論，做人則學烏龜精神」。

除了燈籠理論外，以下五種也適用於職場的正確心態，我經常利用各種機會與同仁分享。

其一是「公車理論」，將公車比喻是機會，每個人都得到站等車，準備好的人，輕鬆上路，比車晚到的人只能等下班車。其二為「做小事理論」，意指先把小事做好，累積好再來做中事或大事；大事指方向、目標、願景，中事為日常工作，小事指細節。其三是「讓錢追人理論」，意思是說與其千方百計去要求加薪，不如把心思放在工作上，有能力，自然受重視，這樣不但會擁有財富，也會擁有地位。

還有一個叫「漏斗理論」，眼光要看遠，布局要備好，大方向抓穩了，累積努力，自然水到渠成……一切靜待時間完成，不必太過患得患失。最後，是「深度學習理論」，在資訊太多且取得容易的時代，小心落入虛胖的陷阱，不但要取得精，更要完全消化吸收，讓學習

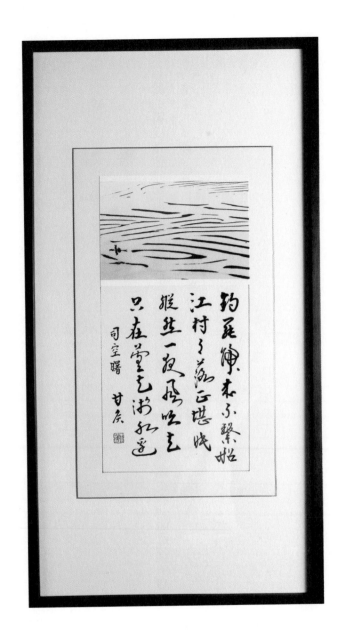

成果變成活的連結，而非死的囤積。

傳統中國讀書人的世界裡，有許多做人的道理、做事的方法，只可惜被淹沒在教條或者被包裝在故事中，使後學無法輕易地找到答案。「一噸理論不如一斤行動」，旨哉斯言。我不相信種下胡瓜能生出菜瓜，卻如前院那棵五葉松，三十年來已長成這麼大，再過二十年，我已然知道它將會長成什麼模樣。

迷路的需要指標分辨方向，想要做人成功的需要方法，希望成功創業的需要提案。眼前一堆的理論、方法，相信大家早已耳熟能詳，在這充滿競爭與學習的時代，卻是句句都值得深思。

與其千方百計去要求加薪，不如把心思放在工作上，有能力，自然受重視，這樣不但會擁有財富，也會擁有地位。

品牌來自好口碑

日本電視台報導過幾則很有意思的故事……一輩子糊風箏的老者、祖傳數代專折紙鶴的店，還有一個是從江戶時代堅持至今、每天只賣一百五十個便當的料理店。

老者想透過風箏完成想飛的心願；祖傳的紙鶴，是眾人夢的寄託及家傳技藝的使命感；限量製作又賣得很便宜的便當，正是一種崇高的社會服務實踐。不論是想飛的決心、家傳的使命感，還是服務人群的崇高理想，這些人所展示的堅持與執著，令人感動。沒有剛毅的人格特質與清楚的人生態度，是做不來這些大事的。

「西進旋風」曾經一度席捲企業界，媒體開始注意，誰仍在角落賺錢、為何會做那麼久……，不同的角度，居然有共同的話題。一時之間，專業啦、聚焦啦、優質化啦，都成了

流行名詞。

經常在內部讀書會中有感而發，特別是對於百年經營的做法。從「古老品味，現代追求」出發，誓言做到「功利社會中溫馨的飲茶館」。與人相處謙讓必有「烏龜哲學」，做事到處受歡迎的「燈籠理論」，對茶的看待「要專業才會有事業」，在態度上「想成功，要下苦功」，在學習上「多讀書以建立知識」，在慣性中養成專業」，並用哲學家、文學家的卓見期勉同仁務實與活在當下。「塵世是唯一天堂，茶館乃人間樂土」，最後要以「心有多寬，路有多寬；量有多大，福有多大」自勉。

以上這些，絕非只是懸掛高處的標語，或者隨口說說的空話，而是每天都在實踐的行為模式、共同的生活準則。透過文字，讓同仁清楚知道自己在做什麼、該做什麼。

美國沃爾瑪百貨從賣掃把起家，後來成為美國最大雜貨店；有人從小在角落練習開鎖，爾後成為世界最大鎖的製造商；有個少年因不滿意彈子房的球桿而興起自製念頭，居然也變世界唯一。時間是見證者，太多真理道理都很簡單，難的是有沒有行動。游離的雨絲澆不溼

一片草地，屋簷垂直而專一的滴水，卻在花崗石上鑿出一個洞；平凡的放大鏡，可以點燃一根火柴，足以燒掉任何皇宮，目光遲鈍的獵人用盡了子彈也可能空手而回。

三十年來，我們持續努力在「讓大眾享受更多美味的飲茶」這件事上。從茶湯出發，鼻子呼吸得到美味芬芳，眼睛看得到協調一致的色調，耳朵聽得到和樂的音符，心則是滿足於四蘊帶來的一切。「一人服務一人」並不困難，做好一天也不難，然而，有許多人等著服務、許多日子必須一致的圓滿，可就一點也不容易。有人說過「企業最大的困難在人」，我更覺得，能得一群傻傻堅持、不泛焦、不游離、只想做好一件事的人，才難。

虛名不過一陣秋風，口碑才能傳之久遠。想讓自己常被別人掛在嘴邊、放在心上，就要有堅持不拔的精神。我們好不容易才走了一小段，面對未來更長遠的目標，大家只能更努力。

虛名不過一陣秋風，口碑才能傳之久遠。想讓自己常被別人掛在嘴邊、放在心上，就要有堅持的精神。

鬥雞與棋士

曾經聽朋友說過一個故事,至今仍記憶猶新。

他說,好鬥雞的人買了一隻資質非常的鬥雞,交予專業訓練師,要求短期改造,迅速上場。隔了一週,主人去探視雞的狀況,只見鬥雞精神奕奕、昂首闊步,主人急著要求上場,訓練師卻說不行。又隔一週,雞的神采依舊,唯稍內斂,主人又問:「行了吧!」雞師答:「未可!」過了三週,主人探訪時,見一木雞,垂垂欲睡,大怒斥責,雞師說:「可以上場了!」

果然,連戰皆捷,為主人贏取彩金無數。雞師解釋原由:太驕傲的公雞一旦上場,都會初勝後敗,當其歷經磨練、心志漸趨沉穩,大智若愚時,才是致勝的時刻。

這則故事應當出自《左傳》或者《春秋》,年代久遠。不過時至今日,鬥雞遊戲依然盛

行不衰。範圍擴大一點，市場就像是鬥雞場，人就是一隻隻的鬥雞；生命掌握在自己手中，同時，也掌握在別人的手中。想要當持久的贏家，當然得具備很多條件。

把生意做好，讓社會大眾參與經營，簡單說叫「股票上市」。這是十九世紀下半期人類學會的賺錢方法。炒作股票原來是不道德、非法的，卻不知什麼時候，道德觀改變了，非法竟變合法。炒作股票也是一種生意，是架構在生意上的生意。原來，把生意做好是一種責任，慢慢地，把生意做好只是手段，股票上市才是目的。許多人忽略了第一階段，誤把股票的炒作指數當成生意的成就指標，使得經營逐漸變質。

在台灣，第一代的經營者很少想到股票的事，一心只想把生意做起來。第二代接手，幾乎都會走向上市之路，努力於炒作股價，漸漸忽視了本業。於是，台灣出現很多短命的企業，能有五十年的就算奇蹟了，通常都在二、三十年間，就做個兩代，然後很快走入歷史。好比鬥雞場上尋常鬥雞的命運，先勝後敗，很快就出局了。

英國有很多兩百年的企業，與茶有關的像立頓公司，在十九世紀初就已發行茶葉股票。

雖然美國建國只有短短二百年，卻已產生許多百年不墜的品牌，像美國運通、嬌生、奇異電器、寶鹼……。尤其是寶鹼，創立於一八三七年，經常被各大企管研究所列為經典案例，奇蹟的是，他們還在繼續成長。更令人驚訝的是，他們不以股票為財富，始終堅持「改善人類生活品質」的產業價值觀。在美國社會，有這種保守觀念的可說是異類了，卻也是該公司成為長青產業的關鍵。

美國知名管理大師科林斯，在二○○二年發表了一項針對美國一千四百家公司所做的研究報告，當中有十一家被他稱之為「偉大而卓越的公司」。評選標準當然是根據公司的營運獲利，只不過他把計算基礎拉長至十五年以上來看。事實上，獲利率也不是卓越的主因。科林斯發現，公司是否卓越跟領導人有關，領導人的卓越又跟個性有關，所有卓越公司的領導人都有謙沖為懷、堅持專業的特質；雄心而無私，優質而有毅力，科林斯稱之為「第五級領導」。這類領導人外表通常並不霸氣出眾，反倒比較接近論語裡說的，「剛毅木訥近乎仁」；用鬥雞來比喻，他們並非羽毛鮮麗、氣宇軒昂的鬥雞，而是暖暖含光、實力內斂的木雞。

不論歐洲或美國，長青企業的最大共同點就是，追求利潤固然是重要目標，卻不是唯一

心才是最大的戰場，而決定心的輸贏的正是智慧。一旦屢經磨練，大智已成時，就是勝利的時刻。

的目標。他們致力於造鐘（建構永續發展的組織），而非報時（只依賴偉大的領導人、偉大構成或創新產品）；他們做刺蝟（把簡單的事做好）不做狐狸（一心多用）；他們先爬、再走、然後跑；他們愛社會、愛人群，核心價值觀非常清楚（經營理念），核心目的（不能向錢看）始終一致……。這些簡單的方法被交到一代又一代的執行者手中，心中即便不存偉大的意識，卻自然偉大；他們沒有刻意追求長青，卻自然長青。

在日本歷史中也曾讀過一則故事。幕府時代，有一大將即將出征，刻意閒至鄉間散心，發現民宅高舉「天下第一棋士」布招，將軍「心中十分不服，遂入內與主人對奕，三盤折服對方，主人致歉」將軍要求取下布招。越數月，大將征戰凱旋歸來，至同一處發現布招依舊，怒極與主人理論，主人不在，童子要求息怒，對奕以待主人歸，三局下來，將軍連連敗北，主人適時出現致意，將軍慚愧大惑不解，請問緣由。主人曰：「打仗你是天下第一，下棋非我莫屬。嚮者，知你出征，不忍挫你銳志；斯時，讓你知曉，人外有人，天外有天。」

棋士會下棋，鬥雞會打架，這是他們的專業。在專業的領域中，的確要追求天下第一，這是一種認真而不是目的。然而，不論戰場在棋盤、在雞場、在歐洲、在美國、還是在台灣，心才是最大的戰場，而決定心的輸贏的正是智慧。一旦屢經磨練，大智已成時，就是勝利的時刻。

春水堂 提供

13

百年不遠

一九八三年夏天，我在台中破天荒地把熱茶變冷飲，並叫它「泡沫紅茶」，跌破許多人的眼鏡。

一百多年來，從唐山過台灣，茶都是熱飲不加料，加了糖的甜茶，只有在婚禮上才看得到，市場攤商賣的紅茶都是決明子熱煮的類紅茶，把泡茶湯汁加冰再變成冷飲，離大眾習慣甚遠。而且，名叫泡沫紅茶，莫非指這個商品會和杯中的泡沫一樣短命，三兩下就泡沫化了？

從一九八四年起，冷飲旋風在台中吹起，逐步向南北蔓延，不到十年，連離島澎湖都有泡沫紅茶的蹤影，正統茶館、賣小壺泡及環境氛圍的，逐漸吹起熄燈號。在組織教育訓練過程中，有人我⋯：「我們這個行業可以做多久？」我毫不猶豫回答，才日上三竿，應該不只一百年！

清人鄭板橋把鄉里小民寫得很傳神，「嘴尖肚大柄兒高，才免飢寒便自豪，量小不堪容大物，兩三寸水起波濤。」他以小壺來諷嘲人；是否開了幾家小店，存了點積蓄，便夸夸其言，自信百年可期？或亦暢飲幾杯，豪興大發，欲與天公共比高？

早期研究工夫茶的來源，掌握了它的面貌後，往上探討，從宋人抹茶，唐人煮茶直至魏晉遠古荈茶，清楚了五千年的產業面貌，逐步通曉市場經濟理論，在爬梳文史資料中，更發現茶飲在生活過程中的多元性，尤以《四庫全集》中，蘇軾之孫蘇籀的文史記載，更足以滅自認發明家的驕傲之火。拜工業革命之方便及全球物產流過效能，可以把全茶類用在通路上，假若這生意基本型態是集合古今中外之大成，生命週期又豈可臆測？決定長短的因素應是操作系統本身，而非生意本質。篤定回答，代表的是深思熟慮，不是信口開河。

成長的速度如預期，加深了謹慎。毀約的房東讓人明白「無恆產，使無恆心」的道理，訂下「築高牆，廣積糧，緩稱王」的策略後，長遠耕耘的目標十年才跨出了第一步。台灣的餐飲業，從默默無名到嶄露頭角，到變成新貴，用了近三十年的時間，很多人經營事業，總把賺錢放在第一位，有了金錢後，再來享受其他樂趣，因此賺取市場機會財高於賺取經營管

理財。市場經濟，最快莫甚於股票，我則重在經營管理，賺錢多少反在其次，每天在茶、花香、書中，享受與人互動，林語堂曾領悟地說：「塵世是唯一天堂。」我則加入「茶館是人間樂土。」看著歡樂健康的人群走進人間樂土，常常心生感嘆，我何其有幸，營造並享受著這方樂土。

諸多市場經濟操作，實來自人不能明確掌握。畢竟，連鎖成型後，要靠與自己理念態度相同的團隊來支撐運作。當事業線拉起超過二十年後，即與人生規劃有關，拿什麼來與別人生命做保證？分享機制的建構，是第一件要事。當事業線超過生命時，子女的繼承與養成，則成為第二要務。試看人類有過的百年事業，哪一項不是由健康而緊密的血緣在做支撐？

夥伴可以影響與規劃，兒女則需深刻教導，方可培育出能力與使命。恆財享用三代容易，白手成家三代困難。一百年的目標，是三代以上人的生命累積。明白這個道理，對明清時期超過四百年的晉商票號家族，肅然起敬。靠著誠信道義，賺取高風險、薄利潤的利息，竟也可以支撐數百年，奇的是不僅止一個家族，而有好幾個家族在共同築構這種服務業。雖僅屬區域經濟商業活動行為，時間就長達五百年，有誰可以預測，已經存活一百五十年的美國富

234

國銀行其生命週期能否達千年？二○一○年畢業旅行，參訪日本北海道創意產業，看到有一遊樂區高舉千年經營的大旗，令人為之凜然，雖然門口寫著第七年，但毫不懷疑他們的可能性。

千年之泱泱大國，培養出泱泱大度的子民，想的是千年的事。這樣的想法，做出了這樣的態度。有數千年產業的血緣的我們，認清了數千年可能的做法，所訂下的目標僅別人的十分之一，豈不汗顏。

不管千年或百年，都是一種決定。這麼寬廣的道路，這麼好的體力，已經跑完了三分之一的路程，自信就在可見的不遠，達陣可期。

決定企業壽命長短的因素應是操作系統本身，而非生意本質。

哪怕獨行

莫聽穿林打葉聲，何妨吟嘯且徐行。
竹杖芒鞋輕勝馬，誰怕？一簑煙雨任平生。
料峭春風吹酒醒，微冷，山頭斜照卻相迎。
回首向來蕭瑟處，歸去，也無風雨也無晴。

——蘇軾

派的堅持。

每年的泡茶比賽，是公司上下的大事。既是教育訓練成果的驗收，更是對外宣示泡茶流

特別是即席表演部分，意味著許多主管已能從一個個制式的動作，進步到隨心所欲又能精準控制的階段。近年來，自己所做的最大努力，除了不放棄傳統泡茶教育訓練外，更致力

於從茶藝進入茶道的準備、規範多種茶的泡法、積極開發各種通用的茶器具，希望能將傳說而隨興的台灣式泡茶法，導入一定的流派。

說來有些好笑，我是用百分之八十的努力，在做只有百分之二十績效的工作。這百分之二十的工作，卻又是許多人逐漸不熱中的，而我，從來沒想過對錯，只在意是不是應該，是不是要盡己之能貢獻社會。

台灣的半醱酵茶已確立色香味的特色，並被壺泡地區廣泛接受，只可惜在泡法上混淆不清。壺與杯的搭配毫無章法，許多人收藏宜興壺，是用來保值而非用來搭配各類茶或杯。直條、半球、全球、毫無器具上的區隔；清香、濃香或陳年茶，也被統一處理了。更離譜的是，屬於熬茶文化中的「壓制型後醱酵茶」，也被用壺泡處理了。杯的大小、厚薄、器形，與各類茶的搭配，乃至與季節的互動，各套泡法的全套器具、周邊相對擺飾，從開始到結束的程序……種種這些，似乎越少人在關心。

今日，宜興壺已不再流行，具傳統風格的泡茶館，一家家關門，沒有人願意辦泡茶比賽。

茶園往高海拔拓展，許多人仍熱中比賽茶，茶藝教室似乎增多，卻也僅停留在傳授茶藝中的知識，苦無個人風格強烈的流派發表。儘管曾經費心費事的召集一場「茶人會」，期望凝聚共識，走出一條台灣茶道風格的路，可惜毀多於譽。

聽說，半醱酵茶在彼岸漸成最熱門的茶類，台灣式的泡茶法在北京的茶葉一條街、上海的茶葉市場，已成時髦的泡法。又聽說，茶藝老師是相當火紅的職業，要成為泡茶師除了得會多種茶泡法，更要琴棋書畫、六藝兼修，進修期還需要三年。由於考試是國家主辦，報考人數屢創新高。台灣在冷飲茶中做得不錯的同行，卻經常調整策略，不是加重加深茶的分量，而是在淡化、簡化、邊緣化……。做為一個傳統茶文化的愛好者，感覺是先有一群人驟然熱鬧走進這一行伍，發現沒什麼好玩，又一個個走開，只剩自己，孤獨走在自己認為對的路。

比賽當天，氣象預報說會下雨，於是主辦單位問，「要叫停嗎？」我說：「風雨無阻。」

果然，在櫻花雨的樂聲中下了一場少見的冬雨，把一桌桌精美的茶席弄髒了，字畫擺飾也淋糊了，主辦問：「怎麼辦？」我說：「打傘，繼續完成它！」就在晴時多雲偶陣雨的氣候中，順利完成了一場異於去年的泡茶比賽。

239　　　我是用百分之八十的努力，在做只有百分之二十績效的工作。從來沒想過對錯，只在意是不是應該。

剛近黃昏，雨就停了，開霽的暮色特別迷人。老師們在講評時，感想特多，時有讚美。

輪到我上台說話之前，蘇東坡的身影一再交錯浮現，那風霜的臉安詳而喜悅，微胖的身材，穩而不浮，在他新買的黃州田園，沙湖道旁，一場雨打壞了他的下午，拿雨具的跑在前頭，穿華服的躲在樹下，只有他踽踽獨行，風骨傲岸，毫不倉促。

我常拿蘇軾的生平勉勵同事。除了欣賞他多才多藝外，更在肚大能容，隨遇而安，可以憂國憂時，更可以愛己愛人，他的真性情、認真、樂觀、豁達，足以為人生楷模。蘇軾的一生，好比沙湖道中遇雨，有太多打擊毀謗，卻不影響人生之路的從容自在。富貴他見多了，淡泊也可以過一生，自信自在自得，有根有節有果。千古之後，令多數人景仰懷念，在歷史長河中有幾人能夠？狼狽的人多，沒有定位的人更是多，沒沒無聞、連身旁親朋好友都不會懷念的人太多了！能真定風波者，只見東坡。

輪到我講評時，暮色四合，人馬已疲，同樣遇雨，同樣孤單而行，同樣一肚子不合時宜，然而，自己卻比前人幸運許多。座中有大傘，身旁多同志，美麗的黃昏，殷勤相迎。風波只是心頭的一陣漣漪，睡一覺，明日肯定依然朗朗乾坤，美麗世界。

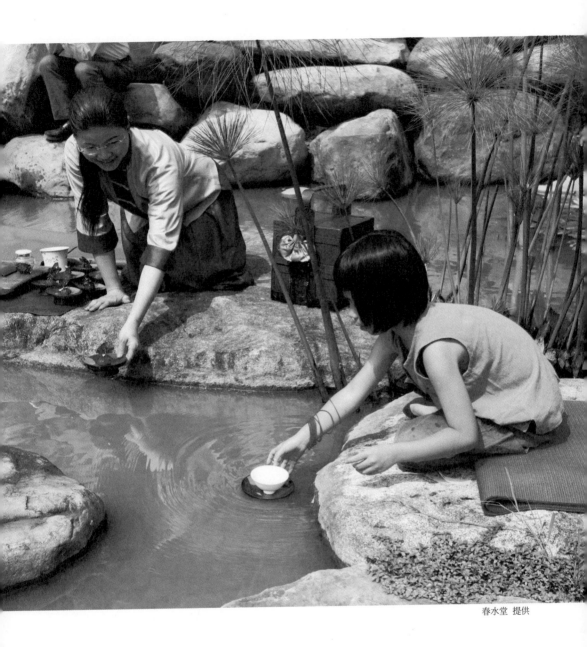

做好一件事就夠

人生有許多困難。認識自己、認識所處環境、認清時代、認知自己工作價值，都不簡單；

尤其，要堅定一種想法並深信不移，用生命與之周旋，更是莫大挑戰。

經歷過許多印證與事實，我的經營做法不一定很成熟，想法卻自認極正確。在想與做之間，礙於人力，或只完成一半，若假以時日，當然可見卓然成效。沒有時間表的過程，容易令人迷失；甘為棋子的人，不一定每顆都有同等耐心。

歲末年終，我習慣避靜放空，在遠離職場的環境中清楚檢討自己。在公司成立快二十年的時候，我開始認真思考有關公司正式股份化這件事。這是想了很久，才正式付諸行動的開始。公司既然是個組織，不但在概念上應當共同擁有，實質上更該如此。許多人聽到「股份

化」，腦中想到的大概就是「上櫃或上市」，讓股值虛增以賺取另一份財富。而我所想的是，怎麼樣讓員工共同擁有公司績效良好的好處，替工作者預做人生較長規劃。

十七世紀末，美國在制憲會議上，討論的不是「誰應該當總統，誰足以領導我們，誰是最好的」，而是致力於思考「什麼樣的制度或程序，在我們這一代都死了後，仍然產生優秀的傳統，要靠什麼原則來發展國家，如何運作，什麼才是理想的共和國」。其實一個公司就像國家，沒有高瞻遠矚的經營團隊，不可能有光明燦爛的未來。然而，什麼才叫高瞻遠矚？

根據管理大師科林斯的研究，高瞻遠矚的創業家沒有幾個擁有偉大的構想，有的只是耐心。科林斯進一步指出，高瞻遠矚的創業家不但勇於投入目標，更重視達成的技巧；不以擊敗別人為目標，而是自問明天如何做更好；一定有核心價值與傳統文化，一步步做對，而非一次做對；重視利潤，卻不是主要目的與動力，把利潤戰場拉得很長、很遠。

從一個小店到一家公司，三十年來我們始終很堅持。放眼看看，其實並不孤單，儘管外界一片搶短，仍有許多比我們有成就的人在做長。例如，三十多年前在清水的女裁縫，原以

替人做旗袍、拷貝日本女裝為業，因不甘心為何沒有自己風格與品牌，經過長期的努力，終於使「夏姿」揚名國內外；有一個高中畢業的青年，在台北的圖書館工作，他發現台灣文史的短缺，於是投入了台灣史的研究，三十年後，他成為中央研究院的院士，他的名字叫曹永和；還有一個維修手機的老闆，別人投入電腦生產，他卻買空賣空，投入服務，十五年後，通路霸主與聯強杜書伍劃上了等號；奇美的大老闆許文龍在接受訪問時說，成功的祕訣「我也不知道，等頭抬起來，才發現自己成功了！」

這些成功經驗，沒有一個少於十五年。即使是時間最短的杜書伍，十五年的經營工夫之前還有二十五年的努力，他是從基層做起的，低著頭努力做，而不是盲目在做。選定目標，把一生的精力放在對的事情上，做得持久，不受外在環境的影響而改變初衷。

看過科林斯的書，或許有人會以為美國的大環境比較好，所以才會有沃爾瑪、有麥當勞、迪士尼，台灣怎麼跟美國比？在我看來，人的社會都一樣，堅持信念不隨波逐流，最後都是贏家。菲律賓這樣的國家，有家做漢堡的公司居然能開八百家店，經營了近三十年。可見，堅持的力量超越國界、不分人種。

曾在報端看過一則藝人轉行開餐廳的新聞，有幾位資深退休藝人到北部海邊開高價餐廳，還訓練了一群歐巴桑專門服務董事長客層。從外行到內行，從門可羅雀到高朋滿座，短短幾年居然也有東山再起之勢。好玩的是，媒體開始好奇地登門採訪，問起老闆將來的打算是什麼，她居然答說，希望再回台北開店，並且走向國際化。

另外，在美國華盛頓州恰巧也有家高價餐廳，同樣在荒郊野外，同樣天天客滿。不同的是，該餐廳已經經營近三十年，主人宛如在營造某種「境界」般地經營這家餐廳，據說廚房調味料就多達一百多種，而主人天天要親自品嚐確定品質無誤，才准開門營業。這種對細節的堅持，正是該餐廳成功的原因。有人採訪時問道，為何不開連鎖店時，老闆回答：「這是獨一無二的藝術品，我一生只要做一件就夠了！」

不論自己扮演什麼角色，是被下的棋子、還是下棋的人，堅持的時間表必須要超過生命的尺碼，才可能「違反人性」，贏來勝利。試看近代商場成功的案例，沒有一件是短淺的，沒有一件是輕易的，人生的想法若能超越錢財或是虛名，而視其為一種理想、樂趣與責任，你會發現，財富與名聲是最容易完成的。

人生的想法若能超越錢財或是虛名，而視其為一種理想、樂趣與責任，你會發現，財富與名聲是最容易完成的。

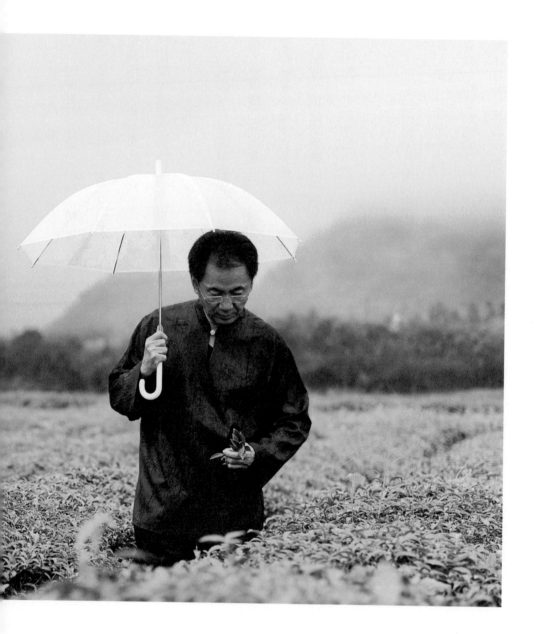

春水堂大事記

一九八三年　在台中創立春水堂的前身「陽羨茶行」（原址為台中市四維街24之1號），賣半醱酵精品茶，提倡雙杯式飲茶法，談色、香、味三段品茗法，提倡生活四藝，插花、掛畫、焚香、點茶，首見於台灣茶行。

同年，開拓冷飲茶新世界，首度以調酒器調泡出第一杯泡沫紅茶，並陸續將半醱酵茶冷飲化，推出凍頂涼茶、香檳（白毫）烏龍冷飲等。

一九八五年　台中府後店成立，因產品、內涵需求不同，門市開始分流成兩類服務：一，冷熱茶湯、茶食、精緻餐點；二，工夫泡茶、販售茶具及各地名茶，奠定日後春水堂的經營雛型。

時任陽羨茶行員工林秀慧女士（現為春水堂研發總監）在創辦人的引領下，結合童年記憶，史無前例將台灣庶民小吃「粉圓」加入調味紅茶的世界，名曰「珍珠奶茶」。

一九八六年　因服務產品及精神的需求不同，因此在春水堂內另設「木犀堂」，「春水堂」服務冷熱茶湯、茶食、精緻餐點；「木犀堂」提供工夫泡茶、茶具及各地名茶販售為主。

一九八七年　四維店遷至台中市四維街30號，自購店面並成立管理部。當時，四維店、府後店的後

一九八八年

場加起來不過二十三坪，空間小任務卻很多，要供應原汁茶、分裝滷味、販賣茶葉、焙茶鑑定及日常開會。

同年，「珍珠奶茶」正式上市，並且風靡全台，至今仍是產品排行榜首。平均一年可售出約兩百萬餘杯，並成為享譽世界的代表性飲料。

一九九〇年

陽羨茶行正式更名為「春水堂人文茶館」，並將電腦引用至現場管理，首度舉辦「全方位泡茶競賽」，成為企業核心傳統。

春水堂創辦人開創融合古今中外的飲茶方式，創立內部的茶道流派「春水堂五式泡茶法」，夥伴須通過公司全方位鑑定後，才能成為全能泡茶師。

一九九一年

台中大墩店開幕，領導開創歐式徒步商店街典範；推出茶製蛋糕及茶凍，並設置茶席區供顧客體驗壺泡茶。

一九九三年

引進歐式吧台作業，並另創冷飲茶新境界0至5度的茶飲料「凍飲茶」。

一九九四年

茶飲研發部分，後醱酵茶類（普洱茶）加入冷飲茶；受大陸雲南少數民族飲茶習慣啟發，把酒入茶，開拓茶酒飲料。

春水茶訊月刊首度發行。

一九九七年

第一個家族品牌山家小舖開幕，專營歐式花茶及品味咖啡，推出花草茶類、花草餅乾、慕斯蛋糕。

首跨外縣市經營，台北光復店開幕。

春水堂企業網站正式上線。

一九九九年

台中朝富店開幕，為當時的春水堂旗艦店，同時接手企業教育訓練的重責大任，後勤

管理部、中央物流倉庫及車隊亦遷移於此。

二〇〇〇年

同年，因九二一地震，經歷創立以來首度營業挑戰，無水、無電、無瓦斯、無冰塊，不惜提高營業成本，購買礦泉水替代自來水，非純粹為了營利，而是在人心惶惶的世紀災難中安定人心，落實茶館乃人間樂土的經營理念。

台中國際店開幕，為著名的東海藝術街坊內注入新契機。

二〇〇二年

同年，應新光三越三力邀，首度進入大型連鎖百貨通路，台中三越店開幕。

春水堂開始成為台灣新生活潮流的象徵，先是代表台中市參與總統府地方文化展，由當時的總統陳水扁與台中市市長胡志強，共同穿著春水堂圍裙、手搖泡沫紅茶揭開序幕，同年應台灣觀光協會會長嚴長壽先生邀請，陸續參加柏林、香港、日本國際旅展，表演手搖珍奶，大受歡迎。

首登《天下雜誌》，刊出文章〈老店不老的祕訣〉，談如何讓產品推陳出新、從生活中找創意。

二〇〇四年

與家鄉公司聯手合作開創即飲茶，於便利商店販售，主打「轉角就是春水堂」，以盒裝形式推出四種口味：菊花普洱、玫瑰鐵觀音、鐵觀音蜜茶及酸梅花茶。

首登《商業周刊》，刊出文章〈劉漢介在北港溪畔營造桃花源〉。

《GQ雜誌》專訪，稱春水堂創辦人劉漢介為「泡沫紅茶革命家」。

二〇〇五年

取「以茶聚會」、「以茶會友」之意，因應現代人茶飲便利性的需求，成立家族品牌「茶湯會」。截至二〇二三年底台灣門市有一百五十四間，海外包括美國、加拿大、香港、中國大陸、新加坡、泰國共三十九間。

二〇〇六年

家族品牌茶湯會推出「茶拿鐵」系列飲品為全台手搖飲業者首創。

知名音樂人林文隆於第三回台灣茶人會上，正式發表創作歌曲「珍珠奶茶」。

家族品牌台中秋山堂精品茶庄開幕，精選台灣六大茶區季節茶，定位在專屬推廣小壺泡文化的現代茶藝空間。

首度跨國經營，與菲律賓速食店霸主快樂蜂集團（Jollibee Foods Corp）合作，上海春水堂開幕。

二〇一一年

首獲米其林「綠色指南」台灣篇推薦；《遠見雜誌》百年特刊讚春水堂珍珠奶茶，征服華人，蔓延歐美。

珍珠奶茶手搖DIY課程於經國店舉辦第一次體驗課程，爾後成為春水堂代表性體驗活動，吸引觀光客、親子客群參與；珍奶的故事也成為教材，選入龍騰文化高職英文課本課文：〈來杯珍珠奶茶吧？〉

二〇一二年

定位在茶的實驗場，創造茶的無限可能，創立西式茶館品牌「瑪可緹」（Mocktail Tea）榮獲經濟部「台灣商業服務業優良品牌」。

春水堂受台灣觀光協會邀請，參與「2012東京世界旅遊博覽會暨觀光推廣活動」，示範珍珠奶茶手搖DIY。

美國有線電視新聞網（CNN）採訪春水堂，探尋珍珠奶茶的人氣魅力與市場經濟。

創辦人劉漢介受TVBS之邀，參與金鐘獎主持人方念華節目「看板人物」深度專訪。

二〇一三年

春水堂創辦人劉漢介先生執筆《當珍珠遇見茶》（遠流出版），分享春水堂36道百年經營的思考。

二〇一四年

與日本水資源集團 OASYS 合作，日本 1 號店於代官山開幕。

成立家族品牌秋山居（後改名為秋の山會館），實現一處會茶、會心、會自然的悠居祕境。

二〇一五年

四維店以「世界珍珠奶茶發源地─春水堂創始店」之姿重新改裝開幕，奠定歷史地位。

參與米蘭世博台灣館，珍珠奶茶 DIY 活動受到高度詢問，場場爆滿。

《CNN Travel》讚為「二十大台灣不能沒有的食品」、「四十大最好的食品與飲料之一」。

二〇一六年

日本店首次參與關西地區百貨龍頭「大阪阪急梅田本店」舉辦的「亞洲祭」活動。

推動春水堂茶文化教育學程。

春水堂劉彥伶協理與商業周刊、Cama café 董事長何炳霖、全聯福利中心行銷部協理劉鴻徵，共同著作《大店長開講 2─夢想店的 18 堂品牌必修課》（商業周刊出版），從策略高度出發，聚焦服務業品牌管理議題，倡導品牌價值永續。

二〇一八年

與香港餐飲集團 Global Link 合作，第一間店於香港高鐵西九龍站開幕。

二〇二〇年

「春水堂×W春池計畫 永續循環設計珍珠杯」。有別於西方引進的玻璃器皿，重新以比例調和、飲用角度作為思考，經過多次設計調整，採用寬杯口能釋放出茶湯多層次香氣，透過杯體向上抬升，曲線的切分讓杯壁完美貼合手部，方便手持更延續傳統「奉茶」手勢，別具意義，並於「2020 台灣設計展」展出。

為響應「循環經濟」，春水堂與春池玻璃合作，使用再生玻璃，由無氏製作設計推出，

二〇二一年

在新冠肺炎疫情影響無法內用的情形下，首度推出外帶防疫餐盒（隔年更名為春水餐盒），推出七款熱銷黃金香酥雞餐盒、肉排餐盒等，迴響熱烈。

同年，春水興業總部大樓於台中市新富路36號落成。

線上電商平台「春水良品」上線，並於部分門市進行門店測試帶位機器人服務。

經濟部米食盒餐優選餐廳，得獎餐盒「蒜泥白肉餐盒」。

首度參與勞動部勞動力發展署TTQS人才發展品質管理系統評核，得到銅牌。

成立秋山農場，規劃豪華露營區，訴求「與秋山同樂，便知國姓美好」。

春水堂Podcast「茗間流傳」上線，將千古流傳的茶文化，用聲音的形式陪伴、傳遞。

法國電視一台（TF1）專訪春水堂創辦人劉漢介先生，以及研發總監林秀慧女士，探究珍珠奶茶的起源。

加拿大廣播公司（CBC）訪問春水堂劉彥伶協理，劉協理分享珍珠奶茶發明的故事，以及風靡全球的祕密。

春水堂，四十周年慶。

春水堂於生日慶期間同步與小美冰淇淋聯名「珍珠奶茶脆皮雪糕」、「玫瑰鹽普洱奶蓋雪糕」系列冰品。

二〇二三年

蔡英文總統與巴拉圭準總統蒞臨春水堂龍富店進行珍珠奶茶手搖體驗，推廣國民外交。

受邀作為「第60屆金馬獎指定手搖茶飲」，共同為所有金馬獎入圍者喝采，呼應金馬60「從經典確立未來」主軸，店內杯身、杯墊及餐墊紙全面換裝為聯名主視覺，並於

254

二〇二四年

金馬獎入圍午宴中與國內外貴賓分享經典珍珠奶茶，向國際影人分享世界珍珠奶茶的發源地、台灣文化創新的軟實力。

與小天下合作，出版台灣第一本茶文化知識繪本《茶的時空之旅：五千年奇幻道路》，為家長和孩子共同揭祕五千年茶文化與手搖飲風潮。除了繪本贈閱全台國小，春水堂也首度舉辦「小小調茶師」創意繪畫比賽，鼓勵小朋友發揮想像力，畫出心目中的夢幻飲品。

英國廣播公司（BBC）專訪春水堂創辦人劉漢介先生與研發總監林秀慧女士，探究珍珠奶茶的起源，以及春水堂茶飲熱賣40年的祕訣。

美國歷史頻道（History）採訪劉彥伶協理與林秀慧總監。

美國廣播公司（ABC）專訪劉漢介執行長、劉彥伶協理與林秀慧總監，共同分享珍珠奶茶發明的故事，以及春水堂海外拓展計畫。

《當珍珠遇見茶》這本書名其實不是我所命題，感覺有點從眾、隨俗。不過，我仍尊重出版社有其市場考量，命名而成，不宜更改。原預料應該不會賣得太好，因為內容圍繞著個人關於茶的創新事業管理心得，多是隨想隨筆，誰會在乎。然而幾年下來，出人意料之外，居然銷售了數千冊，近期預計出修訂二版，出版社囑我書寫後記。

我正忙於海外市場擴充和經營管理，心思較無放在本書的銷售上，發表心得，不必期待掌聲，有則心喜，無則再努力。一些感想與經營理念，居然得到認同，十分欣慰，若是本書有什麼要修正或修改的，文字方面倒是沒太大意見，不過照片非出自自己的手，有些陌生，採用自己拍的照片，感覺較熟悉。

值得一提的是，把粉圓放在甜茶裡，原以為小菜一碟，沒想近十年來，居然越賣越熱，連英美的BBC、ABC都越洋來訪，除了茶商品的持久性外，文字報導的魅力，應該也不可忽視。

感謝看過本書的數千位讀者，你們的閱讀有不可思議的蝴蝶效應，這是最有深度的生活文明感染。

甘侯 二〇二四年六月 于台中

Taiwan Style 89
《當珍珠遇見茶：春水堂 36 道百年經營的思考》

作　　者｜劉漢介

編輯製作｜台灣舘
總 編 輯｜黃靜宜
專案主編｜王慧雲
攝　　影｜王耀賢
美術設計｜王廉瑛
編務協成｜張詩薇‧高竹馨‧蔡昀臻（二版）
行銷企劃｜叢昌瑜‧沈嘉悅（二版）

發 行 人｜王榮文
出版發行｜遠流出版事業股份有限公司
地　　址｜台北市中山北路一段 11 號 13 樓
電　　話｜(02)2571-0297　傳真｜(02)2571-0197
郵政劃撥｜0189456-1
著作權顧問｜蕭雄淋律師
輸出印刷｜中原造像股份有限公司
2013 年 7 月 1 日初版一刷
2024 年 7 月 1 日二版一刷
定價 450 元

遠流博識網　http://www.ylib.com
E-mail: ylib@ylib.com
遠流粉絲團 http://www.facebook.com/ylibfans

國家圖書館出版品預行編目（CIP）資料

當珍珠遇見茶：春水堂 36 道百年經營的思考／
劉漢介著 . – 二版 . – 臺北市：遠流出版事業股
份有限公司, 2024.07
　　面；　公分 . –（Taiwan style；L0389）
ISBN 978-626-361-744-5（平裝）

1.CST：春水堂人文茶館　2.CST：企業經營
3.CST：品牌行銷

991.7　　　　　　　　　　　　　113007689